U0050907

曾偉禎___著

電影不散場

自序

電影不散場

1

微風吹著剛離枝的葉子，湖面映演著各式劇情⋯⋯

2

火車早已離站，狗兒還追著跑、對著猛吠⋯⋯

3

某甲走出戲院，無視一輛生命禮儀車緩緩從眼前經過，腦中還不斷重映剛才的劇情。

⋯⋯

不散場的，不是電影，是心識。

該休則休，該散當散。

禮敬一切。

目次

全面啟動

植入心靈能量

每晚做夢都讓人感覺「如實」經歷，是否曾想過：夢也可以分享？夢境可能被人設計過？別人可以進入我們的夢中改變想法？人生本是一場大夢，人沉浮於虛虛實實的夢境與現實，如能全面啟動佛性，才有解脫夢境的一天。

夢，一直是創作的能量場。不管記不記得夢的內容，許多人每晚都會做夢。「夢，是不是可以分享？」「可不可以移除夢的界線？」「如果夢可以分享，那麼，夢境就成為有效的，可交替的現實！」《全面啟動》（Inception）的導演克里斯多夫諾蘭（Christopher Nolan）表示，他的創作動機就是要創造「他人夢境是可以自由出入的國境」。他運用眩目的特效場景，層層疊疊的夢中夢，加上音樂的震撼，讓許多觀眾掉入導演創造的這場夢中，從單純的影音震撼，到辨識夢境層別的腦力激盪，以及最終的心靈救贖命題，都是一個滿級分的享受。

進入夢中竊取念頭

《全面啟動》，中文片名翻譯賦予動作片與電腦科幻片的類型聯

想，但要破解影片精髓，直譯片名的「植入思想」才是最能解題的文字指引。由李奧納多狄卡皮歐（Leonardo DiCaprio）飾演的柯比，是一名技術高超的「神偷」，他專門趁目標對象呈睡眠狀態之際，也就是人類心智最脆弱時，深入其潛意識偷取其祕密念頭。柯比「駭入他人潛意識」的能力，使他成為獨特的企業間諜，但一次失敗的任務讓他付出代價，雇主回頭要殺他滅口，使他成為國際逃犯，無法與家人團聚。

這時，柯比偷竊的對象（渡邊謙〔Ken Watanabe〕飾），反過來成為他的雇主，而對象是他前雇主的第二代接班人勞勃費雪（席尼墨菲〔Gillian Murphy〕飾）。不過，這次不是要「竊取」，而是要在對方意識田中「植入」構想，讓原要接班的勞勃費雪，不整合企業體，而是解散賣掉，如此以渡邊謙為首的企業集團才能稱霸。只要他們成功，這將是史上最完美的犯罪，因為完全沒有物質證據。然而，凡事皆有危機，即使團隊組合幾近完美，事先計畫非常周詳、技能演練多次，對方似乎可以預測到他們的每一步行動。

進行這龐大的心靈犯罪冒險，需要擁有受過訓練的心智，可以來回游移現實與夢境而無礙之人；但最危險的也是主事者內心中，無法預測

的過去生命經驗，積壓在深層意識的想法。以主角為例，柯比無法抹去對亡妻的情執、愧疚與恐懼，因此妻子成為他在夢境中，破壞力強大的未爆彈；而他的目標，企業第二代接班者勞勃費雪，雖然他對命在旦夕的父親，愛恨交雜的情感更是柯比要植入思想最大的挑戰之一。但執行時的最大變數，則是勞勃曾受過反恐保全訓練的記憶，所以柯比團隊進入他的夢境要綁架他，他下意識地啟動反恐保全機制，以致在夢境中，反恐的追殺成為影片動作戲的來源。

虛實不分的夢境冒險

關於夢境的電影，西方人都有「執有」與「眼見為憑」的習性，猶如《阿凡達》一片中導演安排主角「意識轉移」到納美人肉體，必須設計出科幻式的臥艙，以說服觀眾；《全面啟動》的導演也費勁把夢境這種玄幻的主題，用科學數據性的提醒與視覺性的圖解，來構造一個高密度的「內在邏輯」，因此創造了本片壯麗的視覺奇技。

本片最令人難忘的視覺圖像，許多是來自於導演非常具有開創性的場面調度設計。多場夢境不過度依賴電腦特效的後製，而是以實景拍

攝，加上道具運用、及高難度的攝影技術所展現出來的畫面：運用可推及旋轉的大鏡子、夢境中無重力空間、可以三百六十度旋轉的旅館通道等等，讓夢的守門員以無地心引力的漂浮狀態，在抗敵入侵之餘，還要保護神識出離的夥伴們的肉身，令人印象深刻。

最有破綻、卻最能讓觀眾安心，也因而全盤接受的設計，當然是柯比的團隊要一起入夢時，是依賴精密的電腦，同時注射高劑量的藥劑；若虛實不分時，可以用自己藏好的圖騰，來提醒自己。導演又進一步設定，在高劑量藥劑下，在最深層夢境中死亡的人，無法在現實復生。

執虛為實的痛苦

本片劇情把催眠的古老心術，以當代企業間諜為背景，用近代醫學、電腦科技等等科幻形式來包裝。然而，《大佛頂首楞嚴經》明白揭示，禪修者在修行過程中會遇到種種神通諸境，這些「境」在古老民族或西方靈媒術士，將吹捧自己入聖，但《楞嚴經》說：「暫得如是，非為聖證。不作聖心，名善境界。若作聖解，即受群邪。」從片中可了解到，當一個科學靈媒（精密的電腦操作，與迷幻藥調配比例）與傳統靈

媒並無異，並不是一個真正解脫者。

影片的真正救贖，在於男主角柯比終於掌握自己的心智，不再受往日記憶所縛。影片中柯比一開始「駭入他人意識田中」的行為，不過就是禪修的副產品，六神通中的五神通：他心通、天耳通、天眼通、神足通與宿命通。然而，執著於任何神通，都無法解脫，反而走入了岔路，而真正的佛境在於修得「漏盡通」。

柯比的最大悲劇在於他的自縛，被記憶所縛；柯比的失敗，在於他的業。他與妻子以心靈科學之名，深入夢境玩弄意識，以致妻子因沉溺某一境的快樂，陷入虛實不分之境。其實，所有境皆虛幻。追「有」成「執」，必形成業力。因負責設計夢境的女配角，堅持柯比面對自己內心因「情執」而產生的幻境，才促使他解開情鎖並放下，終能完成任務，離開幻境，獲得重生與新生。

全面啟動本具佛性

觀賞本片的樂趣來自於，觀夢層次的解讀，並激發了多層次哲思。

其夢境公式，縱的來看，有深入核心的一層又一層，但橫軸來看，又有

「莊周夢蝶」——蝴蝶夢到我，還是我夢到蝴蝶，或我夢到蝴蝶正在夢到我等等層次分別。

暢銷小說家丹布朗（Dan Brown），在二〇一〇年新書《失落的符號》（The Lost Symbol）也藉由驚悚小說架構，討論了「超感官知覺」、「遙視」、「感官剝奪」、「藥物引發的亢奮」等題目。書中更討論到問題不在上帝是否賦予人類這些力量，而是我們該如何釋放這些力量（能量、佛性、本性）？

神識的速度是無法捕捉，如孫悟空一翻十萬八千里，人的頭腦一秒不止有八萬四千個念頭，其細微之處，是一般意識粗鈍的眾生無法查覺。夢的層次，也非層層疊疊工整，問題是，在無法覺察之處，有必要去覺察清楚嗎？而此覺察清楚的意義為何？這類的問題即觸及終極的修行問題。該如何讓浮躁忙亂攀緣又「執有」的心智，可以靜下來啟動這人人本具的佛性？真正的關鍵就在於「訓練有素」的心智。而入門者皆知，修行打坐是基本的訓練，令人由靜入定而生慧。

克里斯多夫諾蘭無庸置疑是當代受注目的導演，在商業的包裝下談論意識與心靈力量，傳遞具警醒意味的訊息，透過眩目的視覺場面，揭

示人類心靈「能量」的正負面向。雖然電影結局回歸最單純家的美好力量，令人好奇的是，看完這部電影，有多少人能適當的「全面啟動」，在八識田中「植入」適當的念頭，達漏盡通的彼岸？

阿波卡獵逃

華嚴世界，諸相莊嚴

電影以主角「黑豹掌」個人在數日間的生命歷程上，在一獵一逃間，創造出萬鈞的劇力，讓人在文明題旨之外，深思著大自然間，人與動物在生存間的共通性，進而發覺生命「莊嚴」之意義。

本片名 *Apocalypto*，非常類似《聖經》之〈啟示錄〉（Apocalypse）篇名，但導過《受難記》（*The Passion of the Christ*）的導演梅爾吉勃遜（Mel Gibson），在此並不是要講聖經故事。其實 Apocalypto 源自希臘文，意指「文明的崩毀與重生」。故事背景設定在馬雅帝國，全馬雅語（猶加敦語）發音的電影，在臺灣原譯為《梅爾吉勃遜之啟示錄》，但在導演堅持全球片名必須「音譯」的要求下，而改為《阿波卡獵逃》，不但音近，「獵逃」也非常符合劇情。

故事發生大約在中世紀，馬雅文明面臨毀滅的前夕。「黑豹掌」與他住在森林裡的族人，在某一清晨被馬雅戰士活捉送押至馬雅帝國，做為祭拜天神的活人祭品。「黑豹掌」不願意像其他受害者一樣接受命運的安排，在最危急的情況下，因突來的日蝕而命運逆轉，他力抗恐懼侵蝕心靈，掌握機會，全力抗拒獵殺，一心想在下大雨前回去救當時倉促

間藏在深井下的妻小，而亡命奔逃。

電影的開場字幕引用美國哲學家威爾杜蘭（Will Durant）的話：

「一個偉大的文明不是毀於外部的侵略，而是亡於自身的衰落。」直指馬雅帝國衰敗的主因，在編導細心處理下，《阿波卡獵逃》更隱含以不憂不懼姿態，看著整個華藏世界的深層智慧。

文明的成、住、壞、空

先看影片對文明崩毀的批判角度。雖著墨不多，關於馬雅帝國的崩毀，梅爾吉勃遜運用的手法是從獵活人的馬雅戰士在活押「黑豹掌」及族人時，沿路穿越森林，渡溪過河的路程中，從一步一步進入馬雅帝國前，其城鎮周邊的景象來表達其腐爛的本質。

此段全程沒有任何關於馬雅文明過去及現況的台詞或字幕解說，觀眾隨著「黑豹掌」被押送入城，第一次看到帝國的模樣。雖然此段的高潮在於活人祭的部分，揭露祭司如何操縱帝王及人民的醜陋面貌，宣稱要建造更多的神殿，更多的活人鮮血來滿足天神，才能改善馬雅的饑荒與瘟疫。如此以迷信及殘暴催眠信眾，令所有人在狂念中失去理智。但

梅爾吉勃遜技巧地用畫面說明帝國崩解的主因，是人殘暴對待大自然後必然自食的惡果，不敬重大自然法則，先是濫砍伐的森林（為了燒出建造高聳神殿及祭台的石灰泥），毀了資源豐富的森林，自然無法做好水土保持，跟著而來的水災、饑荒、瘟疫自然成為殺傷帝國的致命傷。而這背後，人類的淺視與貪婪，是一切惡之源。

沿途所見被瘟疫毀壞的村落、流離失所的兒童，富有的階層與奴隸的生活有天壤之別，販賣人口均是帝國社會的常態，而大祭司不過是千古以來屢見不鮮，被權力腐蝕靈魂、塗炭生靈更甚的政客。雖然導演在此安插了一位有瘟疫的女童，對路過的馬雅戰士說出帝國崩毀的可怕預言，被吃掉的太陽、與黑豹有關的人、從污泥中出來的人，做為戲劇張力的火引，然無需預言，也無需西班牙船艦從外部入侵，從內部造成文明崩塌的種種徵兆已現。

想像當時的帝國規模，一個有二十幾個衛星城鎮鞏起的馬雅大城，對比當今世界，梅爾吉勃遜的藉古諷今，正以微妙方式對當代科技文明提出警語，在物質成、住、壞、空的規則中，人對大自然的敬畏，必然是提昇人類靈性，這也才是維繫文明的真義。

話說雖然電影從片名到主旨，是在探討馬雅文明崩毀，導演梅爾吉勃遜將大部分的故事放在主角「黑豹掌」個人在數日間的生命歷程上，以深觀某一個人的生命，放大他所信仰的生命態度。他用簡單的故事，在一獵一逃間，創造出萬鈞的劇力，在娛樂效果之外，讓人在文明題旨之外，深思著大自然間，人與動物生存的共通性，進而發覺生命「莊嚴」之意義，而這正是這部技巧成熟、劇力萬鈞的影片中，令人感動的深層力量。

恐懼及生死態度

片中編導對父親角色的塑造，不論是入侵者或者是被獵殺者的父親，均可看到父系社會中，父親傳給兒子本族的精神及處世的態度。片頭「黑豹掌」與族人共同打獵完回村途中，遇到一群受傷且面露恐懼的他族父老，才知他們的村落已被馬雅戰士侵略，他們趁隙逃亡，與「黑豹掌」族人以物易物，希望可以通過他們打獵的森林。「黑豹掌」看著對方的眼神流露出他所不解的情緒，在回村前，父親「石火天」告訴他，那是「恐懼」的神情，並要「黑豹掌」不被恐懼所控制，且不可把

恐懼帶進村子。

誰料，第二天清晨，全族即遭同樣命運，從馬雅帝國前來村落獵活人的戰士，以殘暴的方式燒殺擄掠，放逐兒童，殘殺抵抗者，「黑豹掌」只來得及藏妻子「七」和兒子「龜奔」，隨即返身與族人全力抵抗，卻不料與其他精壯的男性族人被活押。

心靈力量如何駕凌「恐懼」是影片最強的精神主線之一。在馬雅戰士入村獵活人時，父親「火石天」被捕後因故被凌虐至死。但在被當眾割喉前，「火石天」以「無懼」神情看著兒子「黑豹掌」，雖然「黑豹掌」痛不欲生，但「火石天」從容赴死的神情之莊嚴姿態，毫無慘受滅族之憤怒相，反而流露著超越肉身死亡的安然，以身教方式告知兒子死亡無足懼。

而「黑豹掌」明白父親的身教——無懼，使他在逃命獵殺時，產生無比的身體力量與精神力量，冷靜、自持、敏捷到接近動物的本能，讓他從一名普通的獵人，成為具神性般的勇士，正是「無懼」的精神性帶給他重生的力量。

影片尚有另一主線，是當時的人面對生死的態度，非常震撼。馬

雅人與東方文明一樣對肉身與靈魂的認知，是建立在靈魂不死，肉身只是驛站的觀念上。生時當奮力求生，若死亡是前方必然的道路，就坦然以對，這是戰士、是獵人、也是人的基本認知。父親「火石天」死前對「黑豹掌」說將與兒子在那一頭相見，正顯出超脫俗世的安然。馬雅戰士首領看著兒子在懷中死去也說「我們將在那邊相會」，或戰士之一被蛇咬傷，另一位同夥告訴他「割血管，會走得比較快（肉身折磨比較短）」，可早點抵達生命的另一端，都有同樣的坦然。

生死均莊嚴

「黑豹掌」族人在影片第一段開場以集體方式獵殺山野豬，與之後馬雅戰士獵殺「黑豹掌」，平行對照，不禁發現片中，不論正、反派，其實都是在本位上做角色本分之事，求生，覓食，戰鬥，都是生命的一部分。當黑豹為保護入侵樹上幼豹的巢穴，憤怒之下追殺「黑豹掌」，和馬雅戰士首領為子復仇追殺「黑豹掌」，平行對照，產生另一層意義：動物黑豹與馬雅戰士首領，兩者最後都因怒火攻心，心盲失策受刺身亡，戰士們儘管看到同夥身亡，但並未因此而動搖他們原有自我角色本

分，只有拿下他的頸鍊收藏，轉身也繼續追逐獵殺。

或說隨時坦然赴死是戰士對生死的基本態度，梅爾吉勃遜處理屍體如動物般橫陳的畫面，又將此一觀念推到另一層次：片中有一驚人畫面，是「黑豹掌」逃亡時，越過玉米田，差點跌進懸崖，底下原來是一片廣大的無頭萬人塚（馬雅活人祭遺屍）。

一個屍體背後可能有一個悲劇，但一大片屍體，卻是醒世的徵兆，讓人不由得從更高遠角度來深觀世間。

在超越身體嘔吐的本能下，不但使人更體會無常的力量，誰知美好的清晨會是滅村的前兆？那一片橫屍，與南亞海嘯從海上浮上岸的成千上萬浮腫腐敗的屍體，又有何異？南亞海嘯是大自然中地殼能量釋放帶來的結果，馬雅屍塚是人失敬於大自然後自掘墳墓加上人為無明貪婪的連鎖因果。這一切，仍是大自然法則的運作下，不生不滅、不垢不淨、不增不減的面貌。

然而，以甚深智慧來看大自然法則，無殘忍相：老鷹獵蛇，蛇獵鼠，或老虎吃羊。原始森林中，人獵動物做食物，與餓虎把人當食物是一樣的。所有生物誕生、死亡、腐爛，最後混合在泥土裡，大自然一直

是這樣，不斷重複地延續下來。事實是，華嚴世界，諸相莊嚴。

《金剛經》云：「所言佛法者，即非佛法，是名佛法。」《阿波卡獵逃》中，各種殘忍獵殺，是殘忍也非殘忍。華嚴世界裡，蒼生盡在各自的位置上求生，雖位置乍看不同，但在悠遠的時空高度來看，在求生過程，人能從生死哀樂病苦中，體驗出大自然法則與人類精神層次的相依性，才是精神文明的提昇。

送行者：禮儀師的樂章

人生的最後一音

男主角大悟，陰錯陽差從音樂家變成禮儀師，也果如其名，從送行中「大悟」，不僅幫助家屬完成生者與亡者的最後一音，也重新開啓自我接納的契機，演奏屬於自己的生命樂章。

《送行者：禮儀師的樂章》（Departures）無意描繪對生死無常的感知，也非對死亡豁達姿態的禮敬，而獨特地展示了一向對「美的極致」追求成癮的日本，在其葬儀文化中，納棺的禮儀師如何將個人技藝昇華到精神境界。

猶如花道與茶道，當禮儀師為往生者清潔、著衣與化妝時，每一個專注的動作，凝聚專注的精神密度，緊緊牽引著家屬的心。

不協調的大徹大悟？

影片的焦點放在年輕人「大悟」（本木雅弘〔Masahiro Motoki〕飾）身上，因為陰錯陽差進入禮儀師行業，藉由他的入門、掙扎，以及最終的投入而受到尊重，讓人認識了禮儀師的行業。

大悟從小受愛音樂的父親影響，開始學大提琴，不料六歲時，父親

外遇離家，母親仍一路栽培他出國學音樂。卻在他習成回國之前，母親亡故，他連母親葬禮都來不及參加。

影片在塑造大悟的性格上，有頗多令人難信服之處，包括負債購買昂貴的大提琴，卻在樂團解散時，一擊即潰，立即放棄演奏家的職業，連嘗試音樂教學的努力都沒有，賣掉名琴償債，回家鄉重新找工作，還糊塗地沒審閱自己是否適合工作內容，就踏入這一行，還得一路瞞著日日共處的妻子。

出國留學的外語能力、國際觀、學音樂者應有的謹慎、精準與自律性格，在大悟身上似乎完全不存在，個性頗大而化之。劇情一廂情願地一路安排，大悟彷彿是因為來不及從國外回來參加母親葬禮，

雷公電影有限公司提供

讓他在某種宿命中，走上禮儀師這條路。

不過影片的調性，在導演刻意安排之下，許多情節以輕喜劇的方式呈現，以快節奏的溫馨，來平衡電影中太多喪葬場面可能會造成的陰鬱感。影片中許多葬禮段落的安排，和本木雅弘專注在學習當禮儀師的執行，仍是相當引人。

父親角色的投射

禮儀師的動作常可以蓄勢揭開家族的創傷，也可以是弭平痛苦記憶，帶來和諧的祝福。第一次徵助手，卻比大悟還緊張，還馬上送訂金，深怕對方跑了。但這之後，他的容顏上那種莫測高深的表情，認定大悟是天生要協助死者走上未來旅途的最佳人選，是全片的精華。

社長如父親般地啟發生命中一直缺席父親

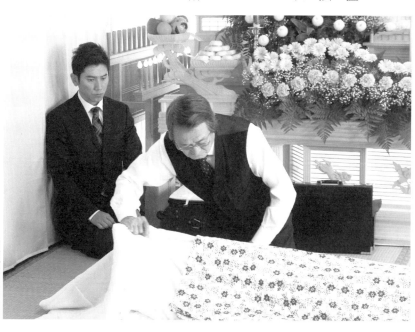

雷公電影有限公司提供

角色的大悟，引領大悟在每一個納棺動作中求至完美，並在挫折沮喪中重新面對生命。社長在深刻經歷各種生命滋味，在他辦公室上方的空中庭園閣樓，更是他看盡生死，自在於生命各種境地的修行道場。他吃東西而說出的台詞：「好吃得令人傷腦筋吶！」充滿韻味，看他雖日日與死屍為伍，卻是一名練得一身自在的大羅漢。

片中一幕戲，當完成工作離去時，死者家屬衷心感謝，並恭敬地送上用舊報紙包的三串乾柿子。沒有過度的包裝，社長坐棺車的前座，打開，大口狠咬，再拿一個給大悟，喪家的穢氣與儀式當中的哀思，全不在念頭中，兩人毫無形象地在當下享受。

全片最賺人熱淚之處，是接近片末，大悟親手為父親收屍，多年來他從不記得父親死前手中握的，正是小時候與大悟交換的石頭，此時他內心的情感線路終於連上。

飾演妻子的廣末涼子（Ryoko Hirosue），含淚或微笑充滿銀幕，彷彿也在引領觀眾體會她對先生從音樂家職業，轉到禮儀師的包容與善解。在大悟將生父的遺體做最後的整理與清潔時，事實上，大悟也清理了自己的內在，他終於可以面對父親，也就是真實地面對自己。

生命的最後一場表演

如同交響樂的存在，當第一個音響起，當中所有的音符、節奏與旋律，其繁複完全是為了最後一個音之後的靜默而存在。「納棺」正是生命的最後一音；跪立在一旁的家屬，彷彿是在觀看著往生者，在禮儀師的協助之下，踏上下一場生命旅途前的「最後一場表演」。

生死的課題從來是大事，但眾生習性總凝於傳統顧忌，不明白也不善處理死後之事。

片中澡堂的常客，原來是焚化爐的工作人員，他說：「我是送往生者前往另一個生命旅程的守門人。」其實和納棺師一樣，兩人的職業說是為死者服務，讓死者用尊嚴的方式辭世，但究竟來說，他們真正在服務的，卻是

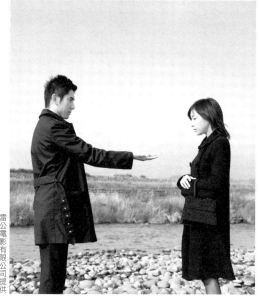

雷公電影有限公司提供

生者，因為他們的工作以種種的形式與儀式，引導家屬從哀傷，過渡到接受逝者已矣，一切都是在安家屬之心。

也因此，在細究影片中納棺禮儀之「美」，其實和茶道及花道中的「美」並無二致。眾人應明白，當細節的追求成為本能，形與神合一，所有動作即已脫去外相皮骨表演，進入內在的領域。三者都是從紛亂中去蕪，並整理出最終的和諧。每一個過程、每一個動作都以無比的專注，才能讓這和諧不墮死寂，而是轉化成充滿能量的「靜」與「定」。

禮儀師的最高境界，除了連接生者與死者的情感，當然更可以是一個影響十方心靈的禪師。

阿凡達

拯救人類，先拯救心靈

科幻片《阿凡達》一推出後，3D拍攝手法即刻引起關注，但縱使人類變身如神的阿凡達，往外征服外星球，依然無法拯救自己。唯有先往內觀，讓自己的心靈獲得安和，人人，就是阿凡達。

阿凡達的梵文是AVATAR，意指神降臨凡間的化身。但電影中男主角瘸腿的陸戰隊員傑克（山姆沃辛頓〔Sam Worthington〕飾），當他意識轉移到阿凡達後，理應要成為人類救世主，卻捨棄人類，倒戈到一個顯然比人類科技上落後許多，但與大自然和諧相處、重視與祖靈溝通的潘朵拉星球，成為納美族人的救世主，把入侵的人類趕出像伊甸園的潘朵拉星。

這是執導《鐵達尼號》（Titanic）、休養生息多年的大導演詹姆斯克麥隆（James Cameron）想開的玩笑？而潘朵拉是他心中想移民的理想國？

人類變身，貪婪依舊

科幻電影，常提供思考人類的存在意義，以及未來走向的極佳場

域。在這一點上，《阿凡達》導演詹姆斯克麥隆在電影拍攝技巧上雖創新，科幻故事內容也有新意（如人類發明更新的生化科技，可以組合不同生物的基因，在培養皿中製造出同「植物人」的阿凡達肉體，並讓人的意識轉移到該肉體上操控）；但在地球人的人性與靈性發展上，導演顯然是悲觀的，他對地球人類的貪婪，唯利是圖，不配合的就是敵人，粗糙地以暴力達目的，簡直深惡痛絕。

未來世界、科技發達與外星球對現代人來說，已不再那麼神祕，潘朵拉星，一個有著九百英尺高的參天古樹，有著星羅棋布漂浮於半空的群山，有著奇花異草的茂密森林的星球，還有身高近三公尺藍皮膚的納美族，是人類在宇宙中的最新發現。雖然，人類無法在那個星球呼吸，然而，讓地球人興奮不已的，並不是它表面環境與地球近似，或有供動植物生存的可能，而是一種礦產——每公斤價值兩千萬美金的稀有礦產。

為了取得潘朵拉星的資源，嘗試取得礦產的「公司」，除了聘雇可以在外星作戰的傭兵集團，還啟動了「阿凡達計畫」，即化身計畫，以人類與潘朵拉星球上納美人的DNA混血，加上生物技術培養出身高近三

米的阿凡達，並以人類的思惟控制，打算於不知不覺中潛入潘朵拉星，並伺機採礦送回地球。

男主角是瘸腿的傑克，進入他的化身後，身高三米，全身深藍，尖耳朵和面部形似貓科，皮膚呈現水紋狀的美麗紋路，還長出了強健的尾巴。他的任務是以阿凡達之身，打入納美人內部，伺機挖走礦產，帶回地球。這本該是很單純的任務，然而到達潘朵拉星之後，他幾乎被眼前如同夢中奇幻花園般的美景所震撼！一次意外後，傑克結識了納美人奈蒂莉（柔依莎唐娜〔Zoe Saldana〕飾）。在彼此逐漸了解後，他真正體會到了納美人的生命價值，開始認同潘朵拉星球的文化，為地球人的貪婪與霸道而汗顏。只是他沒想到，自己的出現竟給潘朵拉星球帶來意想不到的浩劫。

想像馳騁，反璞歸真

在看完影片後，觀眾心中或許覺得有些劇情過於似曾相識，彷彿是《風中奇緣》（Pocahontas）或《與狼共舞》（Dances With Wolves）的外星版本。潘朵拉星球上的納美族，對星球上大自然的和諧互動、對「祖

「靈」的尊敬依賴，都讓人聯想到人類古老民族，尤其是印地安人或原住民等。而在戲劇衝突的設計上，地球人到外星尋找礦石或生存地的時空背景，企業的邪惡CEO與配角組合類型（例如女戰士、書呆子式的科學家等等），也有《異形II》（Aliens）與其他科幻電影的影子。

本片的特色是在科幻角度上，創造了阿凡達肉身，所謂的夢行者（Dreamwalker）。複製人已不是科學狂想的現代社會，阿凡達可以說是一個培養出來、沒有靈性意識的植物人。這是一個乍聽具顛覆性的狂想，其實在許多人類精神病症中即有類似的靈魂附體——只要有靈體入身，就可以操縱這個肉體。但西方的唯物思想，總得讓形而上的「靈入」，以科幻手法視覺化而正當化，在片中，主角傑克躺在如棺材的生化床中入眠，透過電子生化傳輸，讓意識進入另一生物體，藉科幻的科學包裝，化解怪力亂神的玄妙氛圍。

檢視過往大部分的科幻類型電影，外星人都是入侵者，即使是到了外星球，如《異形》系列，人類明明是入侵者，外星生物還是被塑造成邪惡的，外星異形媽媽為了復仇，和人類女性對抗，乃是人類地球人狹隘的地球本位主義。相較之下，導演在《阿凡達》中，則以另一個角度

來看，人類轉而變成藉科技霸權來殖民的外星人。在導演心中，他藉這個全新的星球，是在頌揚與大自然界的溝通能力，並對靈性的尊重，真正夢想是回到遠古人類在地球上生活的狀態。

靈性表現上，在納美族獵人與他的靈鳥，或類似馬的座騎之間，將彼此磁場調到頻率一樣，讓「共振」產生，之後即能用心靈來駕馭馬，無需語言就可以意念溝通，達人馬或人鳥合一的境界。為了強調這靈性的共振，他用童話寓言的手法，設計了納美族人的髮束與合作的靈鳥或馬之間的如插頭一樣接上，是有效的視覺溝通。而靈樹與依娃祖靈間的關係，以及女性來詮釋祖靈訊息，以及納美人的能量圈等，這些完全是上古人類的生活模式。

從外看到，往內觀空

全片雖有華麗與炫目的特效，劇情內容仍顯單薄，但片中有句台詞「I see you」，卻值得談談。see直譯為「看」，透過音聲傳達心靈力量，成了導演在此片中相當有意思的筆觸。當一般人感受到對方的心意、愛意時，一般而言會用「I feel you」的「feel」──「感受」這個字，而不

會用「see」——看。在片中一開始是男女主角兩人定情的台詞，在片中不斷重複，讓「see」成為運載導演對靈性信仰的符碼，把「看」拉到穿透物質界之上，成為「觀」字。在片末，更讓女主角奈蒂莉可以穿透阿凡達肉軀，找到人類肉身的傑克，救了他一命。

人人耳熟能詳的《心經》，字數少但卻蘊含三藏十二部經論中的精要，當中最關鍵字即是開頭「觀自在菩薩，行深般若波羅蜜多時，照見五蘊皆空……」，起首第一個字就是「觀」字；「觀」與一般的「看」不同，其超過物質界，甚至更越過有波振的「思想」，是整個佛教修行中的深層「空觀」之不可說的精妙境界，是「默照」的精髓。

其實，百千法門同歸方寸，靈性提昇只有一條路。或為了與觀眾溝通，或仍未脫離西方物質主義影響，導演在片中將靈性追求具象化，不斷往外往外，甚至去到虛幻的外星球；而真正的出路應是，往內往內，一路往內，不斷往內觀照。

人人，都是阿凡達。

火線交錯

關於傾聽，關於深觀

《火線交錯》由四段看似不相干的故事構成，從美國、摩洛哥、日本，再到墨西哥，一切事件，若不斷地去參話頭，去省思事物的緣起，就會發現一切都源於一個單一念頭；一個小小的念頭，累積成一個宇宙，每一個幽微的變化，都如骨牌效應般，帶來不可思議的轉變。

你能從一根火柴，看到一片森林嗎？

傾聽與深觀

《火線交錯》（*Babel*）是一部令人幾乎無法言語的佳片。而「無法言語」正直指了這部關於語言的影片所蘊含的意義：「傾聽，是唯一的路。」然而在傾聽才是溝通的真義之上，還有一層更深的意義——深觀。

只有深觀，會讓我們明白，我們每一個人從來不是單獨存在，沒有一個事件是單一因果。

以《愛情像母狗》（*Amores Perros*）、《靈魂的重量》（*21 Grams*）揚名國際的墨西哥導演阿利安卓崗札雷伊納利圖（Alejandro González

Inárritu），再次展現他獨特優異的多段敘述手法，在新片《火線交錯》中刻劃了一個交錯著種族、文化、語言、地域的故事。

因為演員陣容堅強，讓議題深厚的影片有了不錯的商業吸引力，包括布萊德彼特（Brad Pitt）、凱特布蘭琪（Cate Blanchett）、蓋爾嘉西亞貝納（Gael García Bernal）、役所廣司（Koji Yakusho）以及菊池凜子（Rinko Kikuchi）等多位實力派巨星，都在影片中不計戲分地演出。導演阿利安卓因本片榮獲坎城影展最佳導演的殊榮，也在二○○七年初剛公布的金球獎，得到包括最佳影片最佳導演及男女配角（布萊德彼特及菊池凜子）、最佳劇本、最佳剪接、最佳配樂共七項大獎提名。

先從英文片名Babel說起，與片名因為布萊德彼特的關係而取名的「火線」兩字完全無關，而與「交錯」兩字較有關。Babel一詞其實來自於《聖經》中「巴別塔」故事：原來，團結的人類渴望擁有更高的建築，試圖建造能通天的巨塔。當人們快完成時，上帝對他們的狂妄自大感到不悅，決定給予考驗，阻撓他們的計畫。便將這些人類分散到世界各地去，並分化人類們的語言，使這些人類各說獨特的語言，因此失去交談的能力，無法交流，無法溝通。由於無法聯繫，人類就放棄築塔，

散居世界各地。

之後，人類之間不但難以溝通，反而變成只在意不斷地表達自己的意思，傾聽他人的能力相對地愈來愈弱，造成的誤解也愈來愈多。每次「交」流只留下更「錯」誤的見解。

因此導演用幾段影片，讓發生於摩洛哥、美國、墨西哥、日本的故事，交錯延展出劇情。一對兄弟用父親的獵槍要射殺土狼，卻不小心槍枝走火；一對旅行摩洛哥的美國夫妻理查（布萊德彼特飾）和蘇珊（凱特布蘭琪飾），意外遭到槍擊，讓原本感情不睦的夫妻瀕臨崩潰；一位喪妻的日本商人和叛逆女兒長期疏離，某日警方登門拜訪調查他多年前贈送給摩洛哥當地嚮導的槍枝；一位墨西哥保母想參加兒子的婚禮，帶著兩個看顧的小孩非法返鄉，被誤認為偷渡客。

這四組故事彼此從毫不相關，經過導演慢慢地布局，有了清楚的交集，並在最後讓人恍然大悟，產生極大的心理衝擊效應。

隔閡來自語言？

或許有觀眾會認為故事表面有些牽強，但不能否認這是部極度令

人震驚與感動的影片。四個乍看沒有交集的故事，不論因為「語言的不同」，或者是「語言相同」，或甚至不用聲音的「沒有語言」，都同樣遭遇了因為溝通不良產生的痛苦、挫敗、孤寂，以及甚至引發國際政治的緊張局勢。

美國、摩洛哥

布萊德彼特是一個因為喪子的悲傷，而築起圍牆的父親理查；凱特布蘭琪是一個極拘謹，且緊鎖心房的妻子蘇珊。兩人因為小兒子意外死亡，婚姻關係面臨瓶頸，因此想藉一趟遠離美國來到摩洛哥的旅行，可以讓兩人靜一靜，並藉由獨處，可以好好談一談。導演用的鏡頭卻是讓我們看到，同樣是說英語的兩人，由導遊帶到沙漠邊的帳篷餐廳裡，被陌生的多國語言所包圍，從分別來自德國及法國的團員，到因為沒有英文菜單的餐廳，他們所冀望的獨處，反而因環境讓彼此內心更孤絕。

帳篷裡整個環境吵雜又悶熱，當丈夫口渴，偏執的妻子懷疑當地飲水的衛生，只相信可口可樂，一把搶過丈夫舉杯就要喝的水。簡單的動作卻揭開兩人彼此溝通不良是來自深植在心中的隔閡。在接下來的遊覽

車裡，無論是「兩人可以靜一靜」或「好好談談」的初衷，幾乎完全不可能。導演也藉此輕輕地撩起，以可口可樂為隱喻的大美國主義（自大高傲），或第三世界如何被世界經濟霸權的商業產品所殖民的悲哀。

只有當與性命交關的事發生了，兩人不得不打開心房。然而心房打開的當下，卻得付出生命代價，才能放棄日常生活不斷累積的忿或怨。

一顆天外飛來的子彈射進在荒野中駛過的遊覽車，坐在窗邊的凱特布蘭琪莫名其妙肩上中彈，血流不止。理查讓遊覽車開到最鄰近的村落尋找救助，不論語言、地理環境、醫療設備等等，都讓他心急到瀕臨崩潰的邊緣。

在這段戲中，導演刻意地加入美國自以為是的世界霸權公民的態度，理查置身在語言不通的摩洛哥小村落中的焦急憤怒，並強橫要求摩洛哥政府給與醫療協助，讓我們看到單純槍傷，如何因為溝通不良演變成國際政治事件等荒謬過程；讓人看到語言在做為溝通工具時的限制與無力感。

影片中有一段相當感人的畫面，那是理查抱著受著槍傷的妻子，因為流血虛脫，無力起身上廁所，請顯然一貧如洗的導遊，借給他們一把

如此擁抱，在孤絕的環境裡生死與共，使他們終於打開心房。

當時，兩人才真的擁抱在一起。此時無需語言，也或許是這輩子第一次

老舊的平底鍋，讓他可以抱起妻子，為她寬衣如廁解在其中。只有在這

日本東京

場景來到日本，導演交叉鋪陳在東京的一個聾啞美少女知惠子（菊

池凜子飾），一個用不著語言的溝通，但還是充滿溝通痛苦的人。青春

期的她，渾身是需要發洩的精力，在球場上被處罰導致球隊輸球，當父

親（役所廣司飾）來接她吃飯也不高興，只想與同儕到青少年聚會場所

廝混；又發現自己心儀的男性不願意接近聾啞的女生，而身心焦躁著。

因為她極需要出口，為了想得到愛，竟想既然自己和一般人不一

樣，無法用聲音表達語言，因此決定要用最本能的身體去獲得，卻因而

顯得直接粗魯，反而把自己拋擲到更深的孤獨與挫敗中。

在此段戲中，導演玩耍了一段與觀眾之間的「語言與文字」的遊

戲。美少女的母親自殺身亡的往事到底真相如何？在美少女的口中，或

她的父親口中，卻是兩個不同版本，何者為真？美少女後來想用身體去

誘惑來家中探訪的警探，因警探的自持而讓她感到羞愧，之後所寫下的字條內容到底為何？那張使警探看了極度震驚的日文字條，在鏡頭前展現一下，卻沒有翻譯，讓觀眾如墜五里霧中。

父親回到豪宅家中看不到女兒蹤影，來到高樓陽台，看到女兒全裸站在那兒，走上前去，兩人默默地握起手……，那字條內容，是關於母親自殺的真相，還是自己與父親的關係的真相？不懂日文，也沒有翻譯的溝通困難，觀眾也在影片中演上一角，當場上映著。

美、墨邊界

女管家阿米莉亞為了要回墨西哥參加兒子的婚禮，早就向主人請假，沒想到主人臨時不能回來，要她不要前行，必須留下來帶主人兩個可愛的小孩。她找人代班不成，當姪兒（蓋爾嘉西亞貝納飾）開車來接她回去，她決定帶著主人的小孩一起到車程不過數小時的墨西哥。

演技極為精彩的墨西哥演員亞德莉安娜巴拉薩（Adriana Barraza）飾演阿米莉亞，在墨西哥的這段戲裡獨撐整個大梁。充滿異國風味，不同於美國的文化的墨西哥，讓觀眾和兩個天真的小孩迷惑在其中。整個婚

禮的戲充滿衝突與張力，婚禮的喧囂一方面讓各人所有生命重擔全拋開在喧鬧中，阿米莉亞穿著十年前曾穿的紅色禮服，喜氣卻也在另一方面暗示著放縱邊緣的危險。

婚禮結束後，雖然姪子酒醉不應開車，阿米莉亞卻還是不想讓主人擔心，想連夜趕回美國，把孩子安頓好。去程時在過海關很順利，沒想到在半夜回程過海關時，因為沒有帶孩子父母的證明文件，被警察認為是闖關的偷渡客，姪子生氣溝通不成，竟起意闖關。

在黑夜中追車險象環生，姪子想抄近路，又想甩掉警車，所以決定把阿米莉亞連同兩個美國孩子先放在沙漠。當天終於亮了，孩子們又餓又渴，阿米莉亞隻身在烈陽下行走求救，身上不合身的紅衣在荒漠中顯得殘破難堪至極。

當警方終於找到她，她才知道早年就到美國找工作的她，在現今的規定下，她不但是一個非法移民，還非法在美工作超過十年，當下遭遣返。邊界警察對阿米莉亞與姪子兩人身分角色的偏執認定，使溝通產生障礙，使得阿米莉亞原始單純的想法（帶兩個小孩過邊界）變成無可挽回的錯誤。

摩洛哥

獵槍首先出現在摩洛哥的山區，一個滿臉風霜的老者，將一把獵槍賣給另一個山頭的牧羊者換得數十頭羊。這位男子有一妻二男一女，為了趕走吃羊群的土狼而買了這把獵槍。雖然哥哥的射擊能力不如弟弟尤塞夫，但他決定槍枝由長男保管。聰明早熟的弟弟，心中不悅，卻無可奈何。

牧羊無聊之際，兩人想比誰的槍準，竟臨時起意射向山下一輛遊覽車……，他們沒想到，這一聲槍響，引發成美國與摩洛哥政治緊張的事件。

這段戲中的溝通不良，主要是來自父親傳統的決定，讓槍由長男保管，使手足競爭的情況達到頂點。意外發生後，警察循射擊方向來查訪，尤塞夫還說謊誤導。這段故事不是警察追捕一個男孩的悲劇，主要更在反映一個穆斯林家庭裡的道德瓦解。尤塞夫偷看他姊姊脫衣服，這對於孩子的父親來說，比他們對一輛巴士開槍的事實要更嚴重。

當所有事情完全失控，尤塞夫把阻礙人際溝通，甚至造成更多傷亡悲劇的獵槍，當場摔爛……。

導演對生命的詮釋

如同導演的上一部作品《靈魂的重量》，喜歡將事件如拼圖般打散，藉由乍看是隨機的重組，打破時空，給與事件的新面貌，但仍看出剪接邏輯，即在時序上最後發生的與最早發生的並置在一起，然後倒敘與劇情一起發展，然後到電影最後，眾多線索完成銜接的動作，讓觀眾在恍然大悟中，明白影片的結局就是全片的開場，卻仍會苦心思量事件的來龍去脈。

知名作家吉勒莫亞瑞格（Guillermo Arriaga Jordán）再度與導演阿利安卓合作寫作劇本，並且為他們從《愛情像母狗》、《靈魂的重量》的三部曲做總結。主題雖不離人與人之間命運交錯影響的機緣與巧合的不可思議，使他們的作品有著深層的思想，境界接近已逝的波蘭大導演奇士勞斯基（Krzysztof Kieslowski）的八十年代以來，到九十年代初之作品《十誡》（Dekalog）、《雙面維若妮卡》（The Double Life of Veronique）以及三色電影系列《藍色情挑》（Trois couleurs: Bleu）、《白色情迷》（Trois couleurs: Blanc）、《紅色情深》（Trois couleurs: Rouge），阿利安卓可謂是美洲版的奇士勞斯基。

若再論兩者的差異，奇士勞斯基渾然天成的敘事張力與穩健節奏，與阿利安卓表面以拼圖式打破時空次序的炫技，底層暗示著人類心理現實中，線性時空意識的虛幻脆弱，各有不同世代上的指標意義。

導演阿利安卓雖想喚起的是「巴別塔」的古老觀念，並質疑它在今日的隱喻：弄錯身分、誤解和溝通不良。沒錯，這些常常是看不見的，卻驅策著我們的現代生活的主力。尤其，我們的生活如今更是充滿便利的手機及網路等科技，表面上溝通沒距離，但人與人的疏離卻更深。

不過若能深入了解，導演呈現的隱喻的真正力道，其實不在於語言的隔閡，因為溝通的不順並不是來自語言，而是「心」的境態。導演所用這四組人，代表因有高傲心想築通天巨塔，而被驅散到地球各地的人的後代。語言不同是處罰，但是這些人如今因為溝通所產生的恐懼痛苦，仍然還是源自於人類祖先就有的「傲慢心」。

傲慢與執著自我，使溝通成為困難。若要順利溝通，傾聽對方，是最主要的一步。

而要真正地傾聽，就必須先把自我的執著及心的傲慢，折服下來，才有可能。《火線交錯》中受文化衝突和語言距離所分隔這四組人，從

成人、青少年到小孩都因為「傲慢與執著」，而有孤獨和悲傷的命運。在幾天之內，他們面臨著深刻的失落感——失落在沙漠裡、失落在整個世界、失落了自己。

然而，也隨著他們被迫來到困惑和恐懼的最邊緣，他們也來到了彼此關係和愛的最深處，知惠子與父親在東京陽台的攜手、理查與蘇珊在摩洛哥陌生絕境的相擁、阿米莉亞當日遣返墨西哥後與兒子相擁、兒童神槍手尤塞夫在警察的圍捕中，最後摔爛獵槍舉手投降，是因為他失去了兄長，他不願意再因此失去父親。導演在片中透露著家庭是所有人最終的慰藉之處的訊息。

由一把槍來深觀

一行禪師曾說過：存在是一種不斷的流轉，仔細看事物的「來源」及「去處」那樣地深觀，能使我們從世俗的瑣碎中脫離出來，看到全局。導演藉著一把獵槍的引導，簡潔地讓我們可以看到這個世間人的生命狀態。

一個父親買了一把獵槍，為了讓幫忙牧羊的兄弟可以趕走土狼。後

來，這把獵槍在這對摩洛哥兩兄弟的手中所射出的子彈，射中了凱特布蘭琪，而她與布萊德彼特的另外兩個小孩，就是阿米莉亞在片中所照顧的兩個小孩。然而獵槍與子彈的最初來處呢？從役所廣司的日本東京豪宅客廳牆上，一張他到摩洛哥狩獵的照片，我們找到了答案。

原來片中所展開的每一件事，都是由一個如此單純的動作所引發，日本觀光客留在摩洛哥的一支獵槍，隨著這把槍的轉移，竟反射出一連串的個人、和全球的交互影響。我們不但從中看到在這複雜網絡中的因果關係，也震驚地明白：

我們每一個人從來不是單獨存在，沒有一個事件是單一因果。

以狩獵為娛樂的日本人，他的家庭遭受妻自殺以及無法與女兒溝通的痛苦。因為一把獵槍輾轉來到手中，純樸的牧羊人無意間讓次子尤塞夫成殺人兇手，而尤塞夫的逞強與說謊，加上偷看姊姊脫衣等不良的行為，因果循環累積更使他在遭受警方追捕時，讓長兄失去生命。而這把槍的子彈射進不願打開心房的蘇珊身上，她與先生理查的情緒圍城把兩個兒女圍在城外，使管家無法請假返鄉，更使他們的兩個小孩經歷幾近夢魘的墨西哥之旅。

人們通常只注意骨牌效應最後的那整個倒塌的情形，如同文章起頭，「你能從一根火柴，看到一片森林嗎？」火柴的小木枝，原來自一塊木頭，木頭來自一棵樹木，而樹木來自於森林。不斷地去參話頭，去省思事物的緣起，就會發現一切連鎖事件都源於一個單一念頭。也醒悟到為何俗人均畏果，而菩薩畏因。

電影做為心靈糧食的媒體功能已在新世代漸顯。近期的電影像《心靈角落》、《靈魂的重量》、《天人交戰》（Traffic）、《衝擊效應》（Crash）以及《火線交錯》，甚至《蘿拉快跑》（Run, Lola, Run），這些導演除了在演繹因果現象外，都在揭示著一個真理：「每一個人的存在，都是彼此息息相關的。」

一個小小的念頭，累積成一個宇宙。每一個幽微的變化，都如骨牌效應般，帶來不可思議的轉變。傾聽與深觀，將使我們更明白存在的道理，並醒悟此世的功課。

全面反擊

人性中的道德良知

毀掉人類創造的文明的，正是人類自己；唯一的救贖，更是人類自己。

《全面反擊》讓人深思在生命的征途上，自己在為什麼出征？企業與個人的覺醒，是停止惡循環的開始。

好萊塢電影近二十年來關於律師與企業類型的電影，常以驚人力道與高度張力的編劇手法，冷靜描繪社會的黑暗面，讓人感到精準、紮實，以及力道強勁。例如《魔鬼代言人》（Devil's Advocate）、《失控的陪審團》（Runaway Jury）、《驚爆內幕》（The Insider）等，最近《全面反擊》（Michael Clayton）再度解剖企業不義與律師之惡，批判社會不遺餘力。《全面反擊》沉重卻充滿啟示，而選角的準確，又讓影片成為各路實力派演員互飆演技的場域，娛樂性與質感密度均高。

人的永不妥協與全面反擊

充滿中年魅力的喬治克魯尼（George Clooney），此次演出以角色（Michael Clayton）為片名的主角麥可，他內斂演出，不張不狂，讓此片可看性極高。劇中他飾演擅長情勢判斷，並知該如何一針見血讓陷入困

境的客戶，清楚自己處境的律師——精明、冷靜、幹練，被稱為「清道夫」，專門為律師事務所高級客戶處理棘手的私人違法事務。

麥可聰明具魅力，但下班後的生活卻一無是處。現實情況是他在律師事務所待了十五年，卻還沒陞為合夥人；離婚後每週和孩子相處一天；自己的大哥吸毒惹上麻煩，搞得餐廳生意關門、拍賣還不夠還債，受到高利貸日日相逼，老爸將不久人世，他卻無法和家人多相處一個小時；在中國城的地下賭場，他還用賭發洩生活的壓力。現在，他還要面對一樁危及律師事務所存亡的大案子，他很清楚知道自己唯一謀生的飯碗，可不能沒了。

在內憂外患的高度壓力下，喬治克魯尼的角色如同當年茱莉亞羅勃茲（Julia Robert）演出以角色為片名《永不妥協》（Erin Brochovich，即艾琳柏洛克維琦），以不妥協的方式對抗電力公司的環境污染，為受害者贏得高額賠償；《全面反擊》中，他最後揭發跨國農藥企業公司不道德的內幕，兩者有異曲同工之處。有意思的是，《全面反擊》的製片人之一正是《永不妥協》金獎導演史蒂芬索德柏格（Steven Soderberg）。

然而不同於《永不妥協》針對著真人真事主角艾琳的女性處境，

運用同情或關懷的筆觸，使對抗電力公司的不義變得只是突顯女主角永不妥協的陪襯，《全面反擊》的陽剛性，更集中火力談論世人道德、職業、事業與個人生活等多層面的議題。這個故事直接撞擊許多人的內心，因為每個人日日在工作或行為上，都得與個人的道德感拔河，影片透過喬治克魯尼的困境，揭示了主要題旨。

失敗來自於內心迷失

演出陣前倒戈的首席律師亞瑟的湯姆威金森（Tom Wilkinson），開場就以聲音完美演出瀕臨崩潰邊緣的長篇告白。他用「被召喚」的字眼形容自己的舉止，原來是他發現一則「證據確鑿」的備忘錄（他發現一份祕密文件，證明了農藥公司的會計曾算出賠償，將比收回改變配方更符合經濟效益，因而草菅人命的不道德），欲揭露農藥公司不仁不義的猙獰面目。其中一位農夫女兒的純真，讓他開始反省這一場一塌糊塗的人生：他一個人住在空蕩的閣樓裡，日日賣命律師事務，卻與老婆離婚多年，女兒也遠走他方從不聯絡。

良知灌頂，欣喜自己生命有了出路，他反過頭來幫農夫控告跨國農藥

公司，為曝露在致癌農藥環境的農夫爭取賠償，但高壓的現實竟使他精神崩潰。一日，在代表被告的跨國農藥企業公司，出席和原告農夫們的和解聽證會上，他突然失控脫衣。他的脫軌行徑早已成為公司與律師事務所眼中的不定時炸彈。諷刺的是，他的瘋狂卻是最大的良知展現，而那些企業主與律師合夥人，內心充滿惡念而外表卻正常，才是真正的瘋狂。

影片的力量在鞭撻之外，又充滿同情，資深編劇湯尼吉羅伊（Tony Gilroy，《魔鬼代言人》〔Devils Advocate〕、《神鬼認證》〔Bourne Franchise〕系列編劇），首次執導即已如此內斂成熟，對所有角色的同情與圓融處理，不論是主、配角，均立體起來毫不扁平。尤其企業內部女律師顧問凱倫，她的職責所在就是確保任何對她公司進行的訴訟，都能夠打贏；她在每個獨處片刻的恐懼失落，均讓人同情她的惡是來自對權力的誤判。尤其她想在男性主導的商業世界中，證明自己夠格成為位高權重的女強人，然而決策的權力與成功，並不能為她帶來更安心的生活。

導演接受訪問時曾說：「我對這個角色特別有感覺。她的這份工作雖然吃重，但對她的意義勝過一切。她碰到突如其來的重大危機時，幾

乎無法招架，接著她才會敗陣下來。她的失敗肇因於她的迷失，肇因於一切都來得太急太快。她的失敗來自於深陷於野心與恐懼的情結中無法自拔。壓垮駱駝的最後一根稻草，就如埃維寫的那份備忘錄一樣，她只是病態企業假象中的一枚棋子。」

良知的召喚，生命的解救

當事件在亞瑟死後暫告一段落，麥可的事業危機彷彿暫時沒事了。

然而，電影還沒結束。全片最神來之筆的是，當麥可開車迷失在林地，瞥眼看到右方山丘上立著幾頭野馬。他不禁地停下車，也像受到「召喚」一樣，沒熄火就下車走了過去。那景象，對他似乎好熟悉。

那正是兒子要他讀卻一直沒時間讀的魔幻寫實書，其中一頁的插畫畫面……。那是在好友亞瑟死後，他來到命案現場發現亞瑟死前，正在閱讀兒子提到的那本書，當他隨手翻翻，無意間，翻到其中亞瑟寫滿註記的一頁，那頁有一張插圖：在山丘上，一棵野樹，駿馬傲然佇立。

他不自覺地走近那三匹馬。他靜靜地看著牠們，牠們也安靜地回看。他抬頭看看天，似乎覺得好友亞瑟應該就在身邊，……然後，他的

車子爆炸了。

　　敘事結構是導演使本片有強大力道的元素，劇情開展得極具懸疑及震撼。資深編劇湯尼吉羅伊在如同神來之筆的片末，輕點了幽微的因果概念；而孩子是天使，福智者明白上帝的旨意，並看懂祂的神祕企畫。偶然的景象救了麥可一命，汽車爆炸更開啟了他的良知，終於超越了企業與律師團只有趨利性沒有靈魂的偽善虛假。

　　片中主角麥可的人格特質原本讓他在工作上，到處如魚得水──他有魅力、處事從容不迫，散發出權威感，但是隨著故事情節的進展，這些特質卻派不上用場。因為當人的內心早已迷失，就算集世上所有優點於一身，也不能讓內心感到平靜。

　　所有對弱者施以不義與惡的人，有一天，這所有的不義與惡都將回到施者的身上。毀掉人類創造的文明的，正是人類；唯一的救贖，更是人類自己。這部娛樂性與質感均強的電影，讓人深思在生命的征途上，自己為什麼出征？企業與個人的覺醒，是停止惡循環的開始。

深夜加油站遇見蘇格拉底

生命勇士之道

靈性電影中的場景、人物、動作，其目的在於用最少的字眼來運載題旨，達到轉化意識至更精微的體悟。正如《深夜加油站遇見蘇格拉底》，以具象的手法與劇情鋪展，闡述的「和平勇士之道」──榮耀的追求並非攀緣於外，而是穿透肉身，向內自證。

光看劇情介紹，恐怕會直覺這是一般的運動勵志電影，一定激勵人心，卻總不離刻板手法：從失敗中記取教訓，加以訓練，重新得到勝利的榮耀；但《深夜加油站遇見蘇格拉底》（Peaceful Warrior）改變了這個定律，它深入地說明榮耀的追求並非攀緣於外，而是穿透肉身，向內自證。

命運轉折總出現在偶然處

本片改編自體操選手丹米爾曼（Dan Millman）的半自傳小說《和平勇者之道：一本改變生命的書》（Way of the Peaceful Warrior: A Book That Changes Lives）。一直以來都是校園風雲人物的丹，擁有人人稱羨的完美體能、優秀的學習成績、不缺女友、家境富裕；然而每晚卻都被惡夢驚醒。某天深夜，驚醒後了無睡意的他，走進一家二十四小時營業的加油

站，遇見了一位身懷絕技並充滿智慧的神祕老人，他在丹一個不留神時，忽然從地面跳到屋頂。此舉震撼了丹，他請求老人教導他如何擁有驚人的跳躍能力，幫助他贏得奧運會體操金牌。

老人的出現讓丹的命運起了決定性轉折，因為老人充滿哲理的話語與神祕的行事作風，所以丹稱他為「蘇格拉底」。而蘇格拉底給予丹的，是與以往截然不同的訓練方式。

首先改變的是丹的飲食方式和生活模式，因為蘇格拉底認為丹過往的生活型態，無形中已嚴重毀壞生命能量，不僅讓他失去朋友，也無法認真地談戀愛，並且危害到他的體操生涯。接著蘇格拉底以融合東方禪修觀念的「勇士之道」，要丹徹底改變自己，才能有所突破。

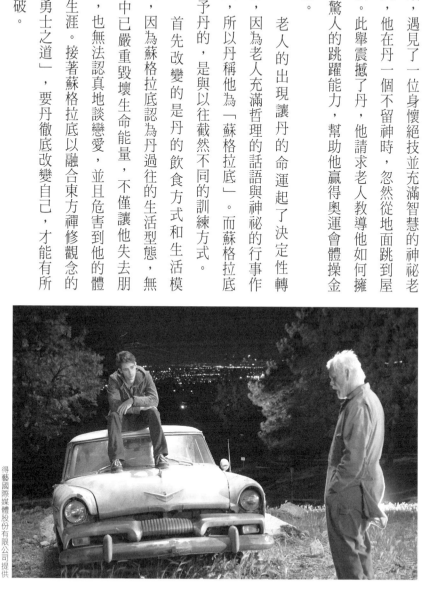

得藝國際媒體股份有限公司提供

正當丹對蘇格拉底的指導從輕蔑轉為相信時，一場突來的車禍將他的人生打入谷底。在絕望中，丹仍持續接受蘇格拉底的指導。這一連串苦修般的訓練，終於徹底改變了丹對許多事情的既有觀念，例如對學業、體操，以及成功的定義。

藉由蘇格拉底的引導，丹產生了一個全新的思想觀念——人們應該將個人意志凌駕於世間知識之上，發揮思想靈魂的勁道，而不是一味訓練身體的強度。丹放下他所有對未知的期待，真正地活在當下！他的心境愈來愈平和，人生的意義也愈來愈清晰，失去的體能終於逐漸恢復。

導演維克多薩爾瓦（Victor Salva）藉由《深夜加油站遇見蘇格拉底》一片，成功地將禪修電影拍到精髓，卻不會過度流於神祕玄妙，反而能讓一般觀眾感同身受丹在修練過程中的種種心境，例如如何看穿世間幻相並突破幻相，還能適時用幽默的場面調度，用影像、聲音將禪語對談間可能高來高去的虛無具象化。片中幾個視覺化的手法，簡單說明修練的重點，頗為到位，其安排更順乎修練的次第境界，一一顯示。

智者的次第教導

片中，當丹決定當蘇格拉底的徒弟，「要通過這一連串的訓練，你必須付出更多的努力！」蘇格拉底在訓練的第一天晚上這麼警告丹：

「你要先淨化你的身體，把你腦中多餘的垃圾丟掉，敞開心胸接納你心中真正的聲音和感覺。」開宗明義說明了情緒、情感、分析等心智活動均是幻相。而當狂心頓歇，方見菩提的真義。

有一場訓練，蘇格拉底看丹滿腦的雜念，為了說明專注，蘇格拉底轉身將丹推下水，然後問：「你剛掉下去時，腦中可有什麼？」「沒有，因為我正在掉下去。」以此，蘇格拉底提醒丹「全心全意」之境。正是佛在《金剛經》答阿難，「應如是住，如是降伏其心」之修行指引。

當蘇格拉底向丹闡明「沒有不凡的

得藝國際媒體股份有限公司提供

時刻」，他問：「你現在看到了什麼？」

「沒有啊，只有校園啊、人啊，很無聊很枯燥的。」丹說。

語畢，蘇格拉底雙手碰觸丹的雙肩。突然，丹的五根似乎毛細孔全開，眼前出現了蜜蜂振翅、風吹樹葉、花兒綻放迎風輕舞的美妙景致。

這是原先那個乏味的校園嗎？原來凡與不凡並無二致，唯有清心靜觀，當可見性，而任何時刻，都是修練的時刻。

再一場關於專注的訓練。某天，丹跟蹤蘇格拉底，想弄清楚他的底細，卻看到蘇格拉底坐在體育館的橫梁上。蘇格拉底鼓勵丹也爬上來看隊友練習，此時丹發現自己竟能聽到所有人的心聲，也發現原來所有隊友在練習時，人人心中均充滿雜念。然後他看到一個人走進來，那人竟然是自己！他嚇了一大跳，從橫梁上摔下來，但這一摔，竟是摔回蘇格拉底的辦公室地毯上！

在這個透過「天耳通」的訓練中，丹明白人心塵垢是修行大礙，尤其是被世俗價值觀層層包裹的「自我認知」。

當時丹遭遇到訓練過程中的最大瓶頸，整個靈魂都在痛苦，最後決定放棄。在他的一個夢魘裡，他看到自己爬到高樓準備一跳了之，同

時，他竟看到另外一個自己，也正準備一跳⋯⋯。

「超越」，在痛苦的後面」，蘇格拉底繼續耐心馴服丹的貪、瞋、癡、慢、疑五毒習性，使他慢慢放下對成功得錦標的依賴，以及對身體強度的迷戀。畢竟身體的全部功能，皆在於幫助意識層面的了悟，而所有修練，都是先透過身體、外境，在練習「自我覺察」，而這，正是釋迦牟尼佛提出的生命功課。

為了強調世事是功課，重點在過程不在結果，蘇格拉底帶丹去爬山，說要帶他到山頂看一個絕妙景色；但直至山頂，蘇格拉底卻只彎身撿起一塊毫不起眼的石頭。那就是蘇格拉底所謂的絕妙景色嗎？丹看著，從憤怒，轉而微笑⋯⋯。

好一個比美「拈花微笑」的「撿石微笑」。

影像中乍見的禪機

人人都喜歡講道理，但道理只用講述的方式常讓人陷入昏沉。古來大師喜歡用故事來點明，許多禪門公案更是如此。電影中有場景、有人物、有動作，即能用最少的字眼來運載題旨，達到轉化意識至更精微的

得藝國際媒體股份有限公司提供

體悟。《深夜加油站遇見蘇格拉底》雖然簡化小說內容許多，但仍緊扣小說主旨：和平勇士之道，根源即在東方禪修，觀眾隨著劇情鋪展，不時有著了悟的喜悅。

電影結局頗耐人尋味，當丹在比賽時，做著高難度的空翻，導演讓觀眾聽到丹內心的對話，那是蘇格拉底問他：「幾點了？」丹答：「此時。」「你在哪？」「此地。」「你是誰？」「此刻。」

如此手法雖仍落入「有念」，離「非有念、非無念、非非無念」的金剛禪定境界仍遠，但能在當代電影裡，努力說明存在且未流於故弄玄虛，《深夜加油站遇見蘇格拉底》是值得參閱的修行電影。

沒有不凡的時刻、掌握每個當下、「辯證／幽默／改變」，是片中提到勇士之道修練的方法與成就的工具，字字句句每個畫面，都充滿

禪機。何謂開悟？當下安住、當下安樂，內在與外境均是合一的狀態。

你可以是體操選手，也可以是開早餐店的老闆，或市政府辦公大樓的員工，不論你是誰，做什麼，若失去了內在的連結，都是痛苦煩惱的根源。透過生活的修練，人將不會迷失在一般社會的成功價值裡，不會苦苦向外追求所謂的成功、快樂、幸福，而會進入內心，得到更深沉更有價值的「樂」。這種平和之樂的取得，需有如勇士般既堅強又柔軟的毅力，每個人都從自身的因緣業力為起點，起身尋訪回家之路。

一切都只是象徵和路標

蘇格拉底在片末不告而別，然而這位智者是否真實存在，許多人甚為好奇。丹米爾曼本人接受訪問時說：「搞不好從來沒存在過的，是丹這個人呢！一切都只是象徵和路標而已。」雖說本片是西方導演拍的充滿東方禪味的電影，然而從宇宙觀點，東方與西方並無分別，一切智慧都指向同一真理。

所有佛經與道書，以及靈性訊息電影，其精微言說，都在指向不可說的「自性」。正如《金剛經》所謂「應無所住而生其心」，一旦清

醒，對無所分別的自性有所了悟，生命即達致《佛說四十二章經》所描繪的境界：「夫見道者，譬如持炬，入冥室中，其冥即滅，而明獨存。」

剩下的，只是讓「道」將我們展開而已。

功夫熊貓

東方武林高手的心靈密碼

「中國功夫」向來都是臺、港電影向西方叩門的法寶，今年（二

○○八年）美國的夢工廠電影公司卻率領可愛熊貓反攻，在高聳入天的

動畫仙境裡，虎、蛇、鶴、猴……，諸家蓋世拳法盡出，揭露修成至上

武功的祕密，原來是不假外求，一切回歸「本來面目」。

近十年來，好萊塢的創意工廠開始從不同文化擷取養分；中國，

似乎是東方文化中無可避免的靈感泉源。中國功夫電影從成龍及李連杰

所演出的各式武打動作片開始受到矚目，終於以李安的《臥虎藏龍》

一片，獲得奧斯卡金像獎的肯定。今年（二○○八年）《功夫熊貓》

（Kung Fu Panda）的出現，席捲國際的「功夫」熱，再轉到一個嶄新且

更老少皆宜的類型。

選在北京奧運開幕之前的夏天上映，讓《功夫熊貓》充滿了話題

性。在製作團隊的點扮下，這早已深得全世界人心的中國國寶——熊

貓，反轉原本溫馴安靜吃竹的可愛動物形象，成為一個體重超重，滿腦

想學功夫卻苦於難違父命的喜感熊貓，於此巧妙地將中國文化，透過動

畫介紹到全世界。電影也介紹中國武功中，從模仿大自然的動物、昆

蟲的行為為特色而成的基本拳架，如虎拳、蛇拳、鶴拳、螳螂拳、猴拳。將中國功夫的圖騰元素及深奧學問，用影片中「蓋世五俠」的角色來傳遞，出招得生動有趣。

西方電影向東方取材

為了去山上的比武大會，一窺偶像「蓋世五俠」：悍嬌虎、靈鶴、快螳螂、俏小龍以及猴王。白胖胖又圓滾滾的大熊貓——麵店小子阿波，奮力爬上直達天庭般的階梯，卻慢了一步被拒於門外。突發奇想的他搭了鞭炮椅，終於進入了「玉皇宮」，反而陰錯陽差地，被選為保護家鄉的「神龍大俠」。熊貓變英雄之路當然不是那麼簡單，但是經由禪師烏龜的鼓勵，阿波最後終於打敗野心勃勃、兇狠的殘豹，成為傳說中英雄。

當大部分西方導演開始將觸角伸到東方，因囿於文化鴻溝，難免變成拼圖式的呈現，而造成近年來許多動畫電影，在畫面上極盡特效之眼花撩亂的能事，在內容上卻相當淺薄，常輕易就消費掉一個好題材。

《功夫熊貓》編劇的巧智，在此便脫穎而出，由於元素的整合得當，儘

管並非重量級大片，卻能輕鬆提點深邃的東方思想，不耍玄妙，使人簡單易懂。

功夫當然是《功夫熊貓》除了熊貓以外，吸引觀眾的大賣點。導演約翰史蒂文森（John Stevenson）和馬克奧斯朋（Mark Osborne）都表示自己是中國武俠片的超級影迷。因此，不僅「蓋世五俠」是從功夫招式虎拳、蛇拳、鶴拳、螳螂拳、猴拳發想，導演還點明片中主角阿波摔得鼻青臉腫的橋段，靈感就是來自周星馳。而師父以食物來引誘阿波練功，以及夾包子大戰的設計，則是來自成龍的名片《蛇形刁手》和《醉拳》。除此之外，還有飛鏢、點穴，以及影片裡提到傳說中的「神龍大俠」——戴斗笠、穿披風、臉藏在陰影中只見身影的形象，讓人自然聯想到胡金銓電影中的人物。無庸贅言，阿波擺出李小龍經典手勢，更是讓人一眼就認出。

雖是一盤「掩不住勵志的腔調」的大雜燴，但《功夫熊貓》切合時代的喜劇調性，使得影片熱鬧好看之時，亦不難窺出潛藏的禪機意境，讓它堪稱是一部西皮東骨的娛樂佳作。

動物主角猶如真實人性

電影裡各個角色造型上雖誇張但充滿喜趣，每個角色的塑造也顯示對中國文化的了解。主角熊貓阿波，是一位平凡的小人物，即使身上沒有任何一個特點像練功的人，最後也因為受到激勵，從自我否定中走出來，達成夢想。故事特別有意思的設計，是阿波雖沒有千錘百鍊的身體，但他肥胖臃腫的體格，正使殘豹無法像對付一般武功高手般的點穴。這些在一般人認為的缺點，卻成為阿波與殘豹第一回合打鬥中，獲勝的關鍵。

而複雜的內心角色是浣熊師父這一角色，如同《星際大戰》（Star Wars）中訓練天行者路克的尤達大師，身形矮小卻是玉皇宮裡的功夫教頭，他的功夫卻未臻至佳境，原來是內心暗藏了兩層衝突。一個是他努力訓練出來的「蓋世五俠」，卻無法獲得烏龜大師認可，反而是根本不懂武功的癡肥熊貓，被大師視為是唯一可以學會「神龍功」的徒弟。但其實他也清楚當各有專精時，就各有偏執，而各有所漏。例如悍嬌虎的猛，或許就多了衝撞之勇，少了內斂之靜。

另一個深埋他心底的衝突，則是當年他視殘豹有如己出，卻因為愛

才、疼惜，矇蔽了自己的判斷力，看不出殘豹負面的心性，而導至全村的毀滅，讓他深深自責。

因此，為了對付殘豹，他必須先解決自己的內在衝突。其次，他與阿波的互動，基於前因，便成了最大的逗趣噱頭。一開始他對阿波處處刁難，企圖想使阿波知難而退。但烏龜大師要他相信，並且接受這一切的安排，事情才會有所成就。最後浣熊師父順從了龜仙人的開解，並開始使用適合阿波的方式來教導他成為一位功夫高手，並從觀察人性中，找到了入手處，由「吃」開始訓練阿波：練到功才能吃，還得搶吃，於此成就了「神龍大俠」。

空白，是因為本已具足

然而，電影中最耐人尋味的角色還是烏龜大師，導演選擇用烏龜形象來演出大師，顯然對東方氣功、禪學，及龜的呼息習性和長壽十分了解。他在片中是功夫宗師以及武林盟主，低調卻充滿智慧。「沒有一件事是意外」說明他參透天機的甚深智慧。他不選悍嬌虎等五位徒弟，卻相信誤打誤撞進來比武大賽的阿波，是未來的「神龍大俠」。烏龜大師

打破傳統，仍氣定神閒，並預知自己後事，在交待完後，羽化成仙，意境美哉，編劇真的做足功課。

另有一段核心情節，也充滿啟示。當殘豹前來復仇時，眾人都感到驚恐，阿波和他的師父最後決定參考《神龍祕笈》的祖傳神諭，希望借此能得到神力附身，以戰勝對手，度過劫難。沒想到寶典展開一看，上面卻是空白一片。

阿波原本不懂，而放棄下山回家，但當歡喜兒子回家繼承麵店的鵝老爸，開心地把他的「祕密湯頭的祕密」傳授給兒子，就是「什麼都不再加」——原汁原味即勝一句，麵湯本身就是絕味。這樣因為父親一句，輕輕點提了《神龍祕笈》的精神：「本來面目」，使阿波悟出了祕笈中的真理：沒有什麼神乎其技，如果不斷領悟，堅持磨鍊，普通人體會了自我本來面目，自然得道。而殘豹，昧於對於名的追求，「有所求必有所漏」，他的功夫境地當然無法和阿波相比。因此，之後阿波得以發出無比的內勁，一手把殘豹震到地底，因為他體會到「了解自我」及不求他人認同的「自我主宰」，擺除形象的束縛，具象表現出武學中兩項簡單的基本功。

這也正是，東方思想「眾生佛性本具」，人人只要找到自己內心深處的智慧，必是擁有如「大圓鏡智」般，發出無比智慧與能量的比喻。

荷頓奇遇記

至大無升，至小無內：芥子納須彌

蘇斯博士的圖文書《荷頓奇遇記》，從一九五四年初版迄今，已賣出超過兩億本，發行十五種不同語言譯本，首次搬上大螢幕。極小之物的呼救聲竟能撼動無數倍大生物的心靈，一段大力士拯救微塵的奇遇故事意外展開。胖胖的大象荷頓就如菩薩一樣，從不力抗所有阻力，只是盡力完成承諾。

虛空中一粒灰塵內有人在求救？一頭大象認為他真的聽到了，但大多數的人認為不可能，還認為患了幻聽症的他，不斷散發這樣的觀念，對所有人，尤其是下一代，是非常危險的事情……。

放眼近來大部分的卡通電影，譬如溫情的《冰原歷險記》（Ice Age）和團結的《機器人歷險記》（Robots），一部是回到遠古的冰原，另一部則進化到未來科幻世界，都是老少咸宜的作品。另外，不畏人鼠敵對迷思的《料理鼠王》（Ratatouille），其縝密的戲劇手法，取老鼠的敏銳嗅覺，合理化老鼠煮飯給人吃，運用西方戲劇喜愛的個人主義，形塑主角的性格及人生目標，用他的料理讓挑嘴、尖酸、自傲又刻薄的食評家俯首稱臣，並終於在人類的世界找到自己的定位，更是近期最令人驚喜的作

電影中的佛法宇宙觀

《荷頓奇遇記》電影改編自蘇斯博士的同名圖文書，從一九五四年

品。然而，回到動物叢林世界的《荷頓奇遇記》（Horton Hears A Who），乍看是老調的迪士尼早期卡通，實則是改編自蘇斯博士（Dr. Suess）的圖文書，在強調慈悲、博愛之外，更擁有卡通電影少見的宇宙觀。

深刻記得外星科幻動作喜劇片《MIB星際戰警》（Men in Black）第一集的絕妙開場：地球所位於的太陽系，其所屬於的銀河系，只是某一宇宙洪荒的某小點；而此浩瀚無垠的洪荒，在某一虛空下，竟是一顆晶瑩剔透的玻璃寶珠而已！更妙的是，它正在某一空間中與一群類似的寶珠四處滾動。鏡頭拉遠，一隻外星人的手意外入鏡，正拿起這一顆「地球」，放進一只已有數十顆寶珠的透明寶袋之中；背景中，更多外星人在玩同樣的遊戲……，電影把目前科學已知的宇宙，具象演繹成廣大無垠到令人驚懼，又以幽默手法轉化的讓人感到渺小得可怕。《荷頓奇遇記》片中主角所處的不同世界在「宇宙」的位置，也如同《MIB星際戰警》或《世界大戰》（War of the Worlds）的開場，被擬虛卻呈真地帶出。

初版迄今，首度搬上大銀幕。原著已賣出超過兩億本，發行十五種不同語言譯本。風行半個世紀以來，荷頓（Horrton）系列一直都是蘇斯博士所有作品中最受歡迎的排行榜暢銷書。

故事描述一頭名為「荷頓」的可愛小象，在苜蓿花上一粒小灰塵中，聽到「幾乎聽不到」的求救聲，荷頓相信小灰塵中有生命存在，他攜帶著這粒小灰塵四處尋找救援，其他動物都認為荷頓八成患了幻想症，而且是嚴重的幻聽！

無畏於大家的冷嘲熱諷與重重阻礙，甚至排擠他到讓他幾乎面臨生命危險，荷頓仍決定幫助活在小灰塵中的人，即「呼呼鎮」的生物們，到一處安全所在。他帶著這朵粉紅色小花，和花上的小塵埃，展開了一場冒險。這份承諾與信任，讓荷頓和灰塵世界的主人以行動度過危險，也讓兩個世界對宇宙生命徹底改觀。

電影整體而言是溫情的，然而故事的核心概念，是荷頓所處的「世界」與小灰塵內的「微世界」的存在與互動，這正說明了佛法中的宇宙觀。《地藏菩薩本願經》中寫：「譬如三千大千世界所有草木叢林，稻麻竹葦，山石微塵，一物一數，作一恆河，一恆河沙，一沙一界，一界之

內，一塵一劫，一劫之內，所積塵數盡充為劫。」或《華嚴經·普賢行願品》：「一塵中有塵數剎，一一剎有難思佛。」「普盡十方諸剎海，一一毛端三世海。」這些文字展現了無際的空間及時間概念，將極大又極小兩個乍看是矛盾相對的存在，融通成流動的太極。任一個極微之物如細沙水滴，都是一個不可思議的世界；一個小空間就包括了綿延不斷的時間，而一剎那的時間，也含攝了無盡無邊的空間。《華嚴經·普賢行願品》裡寫：「我於一念見三世，所有一切人師子，亦常入佛境界中，如幻解脫及威力。」「於一毛端極微中，出現三世莊嚴剎，十方塵剎諸毛端，我皆深入而嚴淨。」荷頓的行為正是如此心性與願力的體現。

也許有人認為荷頓一定有神通才能聽到，並明白這宇宙結構。其實真正的神通並不玄祕，一切都在眼前，都在大自然中。人們所認為的神蹟，或神通的展現，其實仔細分析起來，並不深奧，當我們靜下心來就能看到、聽到、感受到那細微處。

萬物基本單位的原子內中樞更小的核子，可以釋放出驚人的能量；電腦的無限效能及功能，來自於0與1多重立體繁複的組合；小小一片石英水晶，是晶圓廠的靈魂，穩定計算功能，不論物理學、礦物學、電

機學或電磁學，各類科學早已為人類驗證出萬物本有奇蹟的本質。再從生命科學來看，動植物的繁衍為「一身中有無數身」，每一顆柚子樹的柚子裡有無數的種子，每粒種子將長成一棵大樹，生生不已的能量，和人繁衍後代的情況一般。人，根本就是神通的體現啊。

動物世界如實反映人的世界

當然電影並非只談這些玄妙宇宙觀，片中有仿日本卡通的段落，頗有取悅新世代的無厘頭風格；整體節奏及幽默或緊張的橋段（如過橋那一段）都頗有娛樂效果。在角色塑造上，胖胖的大象荷頓就如菩薩一樣，從不力抗所有阻力，只是盡力完成承諾。動物群中，袋鼠媽媽是偏執的代表，是想鞏固權威，並煽動盲從群眾情緒的高手。在微塵中的呼呼鎮裡，導演也加上政客嘴臉的戲。那些為保護自己權威的市議會大老們，無視眼前所有巨變即將來臨的徵兆，用維護傳統取悅群眾以求保住威信。從此知曉原著作者蘇斯博士刻意嘲諷政客，精準描繪了世間人對真理的不了解，反而愚昧地直接反抗的模樣。

劇中另一條感人的劇情支線是父子衝突的戲。拒絕父親要求他世襲

一。

當呼呼呼鎮長的長子拉魯博士，在最後用自己的創意及能力，讓全體呼呼呼鎮民，凝聚所有意念，專注的祈求，終於逃過一劫。呼呼鎮（who-ville）的直譯是「誰」村，果真頗具禪意。不禁令人聯想呼呼鎮正是我們人類的國度，而大象荷頓正是西方希臘神話中的眾神之一，或是東方的觀世音，他聽到人類的呼救，但人類得靠自己，才能從世界末日般的災難中逃出。

「芥子納須彌」，自大又愚昧的人類，若能了解至大無外，至小無內，即在這無量無邊、重重疊疊的現實世界，及這無盡的時間與空間的概念，一回頭思想此世身而為人的因緣，諸多貪念必然滅熄，個人認定的生命意義必然不同。

荷頓的「奇遇」是認知到空間的無盡。然而若有人看了電影，直心要問出到底「我們」的世界位於「真正的世界」的哪一點？其實，真正了解後，芥子與須彌，也只是相對的計量名詞，存在不在芥子的須彌中，也不在須彌裡的一芥子。既不在色界，也不在無色界中；它超越文字及任何法相中。若真了解這一層，當是生命歷程中最為珍貴的奇遇之

黃羊川

和諧循環，動中養靜

一部沒有字幕及旁白的電影，只有盲人琴師的三弦琴音貫穿，一幕一幕的鏡頭，卻讓人心中盈滿感動，感受到筆者所言，原來，生活的美感，就在不斷的重複中，去蕪存菁，原來，千年來的修行之路，不斷的重複，只為真實的智慧。

對《黃羊川》影片中，導演保持一定距離觀察人在天地間的姿態，沒有用博取認同的批判或同情口吻，也不把科技與傳統的矛盾荒謬笑料當主梗，只專注人在這空間裡的活動。

生活的美感，就在不斷的重複中，去蕪存菁，自然淬鍊出來，時間彷彿停止。如此淺淺地卻又深邃地道出「天地人」共存之道，那千百年來都不變的……，即使科技進來了……。

這是一部讓人得靜下來，體會到人最真的存在就是「靜」，才能有與大自然共語共存能力的美好作品。

用心觀看純淨的美

甘肅省古浪縣的貧瘠農村──黃羊川，因為臺灣英業達前董事長溫

世仁在生前積極推動的「千鄉萬才」計畫，希望用科技網路，以最快速度改變中國西部地區數百年來與外界隔絕的狀態，一躍變成華人地區知名的農村。

因為這樣特殊的背景，乍聽紀錄片片名《黃羊川》，直覺那該是描寫傳統與科技互相適應或衝突的作品；然而它卻是一部與科技無關，與心靈內在空間有關的作品。導演劉嵩用安靜的心及眼，觀看這群在黃土高原上生活的人們，用單純活著的美感，打開觀眾被視聽娛樂、物質欲望壅塞已久的心靈。

當代心靈導師艾克哈特托勒（Eckhart Tolle）在暢銷書《一個新世界——喚醒內在力量》（Awakening to Your Life's Purpose）寫道：「古今往來，很多詩人和聖人都觀察到了……我稱之為『本體的喜悅』。它都是在一些很簡單，而且是看起來一點也不起眼的事物中找到的。」他也提到：「德國哲學家尼采在一個不尋常的深層靜定中，寫著：『對快樂而言，真的不需要太多……』其實就是那些最不起眼的事……，蜥蜴發出的沙沙聲、一回呼吸、一次眨眼、目光的一瞥，小小的東西成就最大的快樂。保持定靜吧！」」《黃羊川》裡，導演就只是專注「人」在這「空

間」裡最簡單、最不起眼的活動中，不分辨好壞，如同天地允許每個事物、每個聲音如是存在，呈現生命最純淨的美感。

　在影片一開始時出現一片潔淨的土地，導演在高原偶遇的盲人樂師，戴著清朝時代樣式古樸又雅趣的老舊圓框墨鏡，由一位小童引路，慢走在黃土山路，接著抵達高原，在可以俯看整個黃羊川的高原上，滄桑又悠揚地清唱或與三弦琴的低鳴唱和，緩慢悠遠，天地靜廣，於此揭開序幕。

　全片只有畫面與配樂，導演把他看到「人間」的感動，用鏡頭記錄下來，帶領觀者用視覺去理解，以及體會當地的生活。沒有主角、沒有

寶花傳播提供

字幕、沒有對白（低沉的鄉音讓人恍如來到異境），許多空的鏡頭，就這樣延伸在那塊土地上，連著聲音，無限蔓延，形成一片。

不需言語、文字的感動

導演的手法讓人想到了格佛瑞雷吉歐（Godfrey Reggio）導演著名的生命三部曲之一——《機械生活》（Koyaanisqatsi），同樣沒有字幕及旁白，僅以凌厲剪接與繁複特效格式，與音樂緊密對位方式傳達衝突；劉嵩在《黃羊川》有類似的手法，卻是逆其道而行，以「鬆卻有機」，安靜又不失幽默的剪接手法，把農村生活裡，人在四季裡日復一日的活動，組成十四篇具詩意的影像散文。尤其生命豈無生死與悲歡離合，生活豈無政治氣候和社會制度的箝制，但在導演的靜心注視下，他把頭腦衍生的問題放到一邊，專注地看重複的勞動是與大氣呼應的循環，無爭的處世中，盡顯生活中細微處的美感。

就在這一趟舒服的視覺旅程中，導演讓我們看到在西北方的生活，老奶奶手中用針線紮實縫底，又巧手繡花，做成一雙雙孩子們腳下的布鞋，「納鞋之美」已讓納鞋這個動作變成一種圖騰。製作麵食、烤饃

饃，素材單純原始；烤個馬鈴薯像在過年，農民的「粗食」，卻實在又飽足。毛驢的「快遞」，事實上是慢傳，完成在禮受一杯茶裡。牧羊人的走牧，在山岡與草原之中，自賞一口煙，吐納在天地間。

儘管黃羊川物質條件極差，家中物件因古舊不盡然窗明几淨，但物就各位；顏色鮮豔的繡花剪紙髮帶，是生活的點綴。睡覺的炕，棉被一收可以是納鞋的坐鋪，也可以是烤饃饃之前揉麵團捲花捲的工作檯面。招待客人的玻璃茶杯，透明中有歲月的痕跡與遠處山岡的映射，蒼蠅輕巧飛舞在玻璃杯裡天地間。

寶花傳播提供

秋收季節來臨，外出工作的親人全返鄉加入勞動，那收割是一個充滿勞動之美。金黃麥田，在彎腰收割後，一綑綑麥束如林，在山岡間形成極度和諧的幾何圖形。驢兒拖著石輪碾完麥稈，就是麥子與風齊舞的「揚場」，撲朔迷離如金

黃雨。

在那樣的地方，如外星物的科技在導演的眼中沒有格格不入，不論是阿公自己把照相師用photoshop將他的影像貼在巴黎鐵塔前的照片，放在祖先牌位前；或正經地拍一張遺照；或學會上網與陌生人對弈；均是無傷大雅的生活趣味。

影片中迷人的段落之一，吆集牛群吃草後，午間祖孫倚樹午餐、喝茶，之後安靜地午睡。陽光透過樹葉，形成一小片一小片亮晃溫和的光點，撫慰著這一片軀體的靈魂。這些視覺語言、安靜的配樂，沒有華美的道具，粗茶淡飯就是天堂。

單純的生命，單純的感動

然而，實相是常年困於雨水不足而土地貧瘠的黃羊川，當然不是香格里拉。黃羊川的村民，尤其是到外鄉工作賺錢青壯年們，也並非不希冀生活能改善；他們或許對生活的美感並不自覺，但是他們在天高地遠，滿是大自然的環境中「如實」生活。導演用鏡頭讓我們看到黃羊川的村民生活，對比著現代人被迫不斷思考、不斷娛樂、不斷消費的精神

分裂，反觀片中的人們在無言的大地間活動，或許是不自知，卻相當安之若素，是如此接近中國古老經典──《黃帝內經》所述的真人生活之姿。

道家的宇宙觀裡，人是地球的「大蟲」，若不懂得宇宙及生養之道，這大蟲是害蟲，將以無比的速度，摧毀文明。若懂呼吸之間的廣大能量，於動中取靜，安靜勞動，無爭無欲，自是生養，大蟲即是生靈的道場。綜觀全片，安靜無言，只見豐富的影像，記錄著在蒼莽下活動的生靈，在天與地間應有的無為，隱然捕捉到了「天‧地‧人」安適風貌。

導演劉嵩保持一定距離觀察人在天地間的姿態，不用容易博取認同的批判或同情口吻，也不把科技與傳統的矛盾荒謬笑料當主梗。攝影機之眼如同天使之眼，猶如站在遠天邊的高

寶花傳播提供

度，又完全地貼近融入，看著這方土地，在四季的農耕活動中，人最單純的生命狀態；又透過靈巧的剪接，如揉麵團或秋收的重複動作中，明示著那是愉悅的，令人滿足的動中靜。

這種乾淨輕盈的方式，沒有強加的意識型態，只有如流水般的影像。《黃羊川》是一部讓觀眾可以自在地領略生命中美感經驗，發現其中的無窮趣味，領略人在宇宙間最舒服的生活方式——「和諧循環，動中養靜」的靈妙作品。

美味關係

看見自我與人我

《美味關係》透過兩位女性的隔空交流，交織出人生的挫折與歡喜，美味關係不只是食物的烹煮，也關於色身的滋養，更在於如何烹調出自我、人我間的美味關係，值得細細品味。

兩個不同世代的女人，從烹調食物中，找到了自己，開啟了生命的樂章。

一個是美國餐飲界傳奇人物——茱莉亞柴爾德（Julia Child，一九一二—二〇〇四年），她所寫的《掌握法國烹飪藝術》（Mastering the Art of French Cooking）厚達七百五十二頁，有五百二十四道食譜的天書之美譽，從一九六一年出版，徹底改變了美國人自二次戰後的飲食習慣，至今已再版四十九版，幾乎是餐飲聖經。

茱莉亞曾經是駐法的外交官夫人，但在忙碌的官場夫人生活中，卻找不到重心。熱愛飲食的她，透過進入著名的藍帶廚藝學院上課，學習法式烹調，在種種挫折中，一步一步走出自己的路。烹飪書一出版不但暢銷，返美後還主持電視烹調節目大受歡迎。節目拍攝的廚房場景，是丈夫保羅為她高大的身材特別設計的，現在這套廚房被收藏在美國國家

夫與妻的美味關係

二〇〇二年，任職於九一一世貿大樓重建組織的茱莉，每日的工作是接聽客服電話，從抱怨到哭訴，都必須傾聽，漸漸磨掉她想當作家的志向。身邊的朋友不是位高權重，就是靈活地在媒體圈工作，只有她日復一日地找不到出路。因為老公工作的關係，以及尋找較大的生活空間，他們搬到紐約的皇后區。每當心情不佳，茱莉就在小小的廚房下廚來紓解情緒，也做出無窮的興趣來。在老公的鼓勵下，發想以一年的時間，做出茱莉亞柴爾德書中的五百二十四道菜，並在部落格中如日誌般寫下心得，一邊練廚藝也一邊磨筆鋒，開始當起部落格的格主。

電影即以時空交錯進行的方式，對照鋪敘兩個女人的生活。導演諾拉伊芙隆（Nora Ephron）曾編導受歡迎的都會愛情喜劇，包括《當哈利碰上莎莉》（When Harry met Sally）、《西雅圖夜未眠》（Sleepless In Seattle），以及《電子情書》（You've Got Mail）等經典愛情影片，對喜劇節奏、愛情與女性議題的處理皆受矚目。

《美味關係》（Julie & Julia）透過梅莉史翠普（Meryl Streep）增肥來演出女食神，傳神詮釋真實主角人物的風格化表演，加上導演一些驚喜的喜劇調性處理，全片沒有一般女性尋找自我的影片的沉重感，而多了正面能量的感動。

臺灣片商把英文片名 Julie & Julia 轉成《美味關係》，直接點出影片中令人無限回味的，不僅是食物的滋味，而是美好的人際關係，翻譯得頗為到位。

《美味關係》在人際關係中第一層是，兩人都有善解及對妻子全力支持的老公，梅莉史翠普與史丹利圖奇（Stanley Tucci）演出中年夫妻之間美好又美味的關係。兩人對話透露出的體貼與關心，如行雲流水般，彼此信任又相互扶持；高大的廚師老婆對較矮小的外交官老公撒嬌或共餐，表現自然感，這對賢伉儷形象深深烙印在人們的心中。

而二十一世紀年輕茱莉的老公，不僅充滿創意，還在旁鼓勵妻子，但因為茱莉過度把壓力外放，太在意部落格的經營，讓他不得不暫時離去，等她冷靜清醒，也提點了當代人在工作壓力與自我調適失去平衡時的議題，令人深思。

女人與自己的美味關係

更深一層的美味關係，是女人和自己的關係。簡單地說，這是兩個在不同世代，都想要找到自己的女性，分別在食物中找到人生的路。兩代女人形成對照，她們兩人的共同點，在於無比的「意志」。

外交官夫人茱莉亞與老公的生活幾乎無憂，唯一的陰影是政治氣候，讓她無法永遠待在她的美食天堂──巴黎。其中，她對外交官夫人的生涯沒興趣，但決心進入高門檻的藍帶專業廚師學校，從享盡美食到創造美食的動力，讓她意志高昂。即使校內的女教務主任瞧不起她是美國人，以及帶有美國人無法做出法國菜等偏見，她執意要完成訓練。她鍥而不捨地將刀工學到盡善盡美，而在家中切堆如小山高的洋蔥，最後終於拿到證書。然而，出書的過程並不順利，不但換了出版社，書的內容格局也有所出入，多年後終於出版厚達七百多頁的法國菜食譜聖經，若非過人意志及堅持，無法成就。

二十一世紀的茱莉，則無法與事業成功的女友們一樣，過著如意的生活，她的內在有許多衝突，想寫作卻成為公務員；好不容易當了部落格格主，卻因為種種不如意，包括母親的不信任、做菜不成功、該來的

客人沒來，以及眼看就要成名卻有更多不順……，導致自己有無比的壓力。所有的得失心使她幾乎精神崩潰，婚姻也差一點觸礁，但憑著意志力，加上老公的善解，終於完成一年的實驗。

聖嚴法師在《一〇八自在語》中指出：「壓力通常來自對身外事物過於在意，同時也過於在意他人的評斷。」正點出了茱莉的痛苦，若能「船過水無痕，鳥飛不留影，成敗得失都不會引起心情的波動，那就是自在解脫的大智慧。」所有部落格主在虛擬的空間與格友交會時，在交流時因受歡迎，無意餵養了「自我」，不小心放大了自我的貪、瞋、癡時，可以引以為參考，也正是本片可愛之處。

她們面對不同的挫折，一個寫食譜卻找不到出版社，另一個因部落格受歡迎卻得面對婚姻危機。這部電影是以鼓勵曾經失意，面臨人生谷底的觀眾，重新燃起對生活的夢想及希望。

透過食物傳遞善的滋味

全片兩位女主角在片中沒有真正交會，真實的主人翁茱莉亞於二〇〇四年去世，令人稍對影片的對照有些不滿足。不過沒有人會否認，

整部電影最具娛樂性的，應該是梅莉史翠普刻意增肥，將東方觀眾不熟悉的「懂法國美食的美國專家」茱莉亞柴爾德帶到眼前，也將真實主角的高八度聲音，以及非常認真的生活態度，再次呈現在觀眾面前。

當然，做為一部與飲食有關的影片，少不了讓人食指大動的畫面，畢竟食物是滋養色身的必需。雖然電影的處理，讓人很容易下結論，烹調美味飲食的祕訣就是「用很多很多奶油」。但回首全片，最讓人回味並想回家趕快如法複製的菜，並非梅莉史翠普飾演的茱莉亞的法國廚藝，或是年輕的茱莉學做的五百二十四道菜色，而是在片子開頭，當工作得筋疲力盡的茱莉，回到位於皇后區蕭條的路上，在小窩中，藉由下廚將白天工作的疲憊放到一旁的那道料理。

她全神貫注地備料，入鍋熬煮，再將法國麵包置入鍋中，與奶油、番茄、香料一起煎成飽滿多汁的餅，整個過程盡是全片的精髓，是她釋放壓力，與自己完美共舞的一刻。而她與下班後的先生一起用餐時的快樂，更是讓人回味。食物與美好的共享關係，正是人生中最美的解憂丸。

做為飲食電影之妙，若能讓人明白除了活在當下，體會真正的靜

該是妙法的例證。

好；又在人間，如菩薩般傳遞美好事物，是建立善循環的開端，這段落

東京奏鳴曲

讓內在之光閃耀

別人眼中的幸福，是真的嗎？還是假象？人生無常，一個遭受金融海嘯波及的中年人，不僅失業，家庭問題也浮上檯面，彷彿變調的奏鳴曲，這是許多世人的寫照。唯有從困頓中重新認識自己，讓心燈點亮，才能找到當下的幸福。

在庸碌的一生中，如何才能得到幸福？

或許，每個人都有自己的答案。不外乎個人發展順利、有穩定的工作、平安家庭、兒女健康成長；個人品格務求踏實、勤奮、守時、負責……，個個猶如積木般堆疊而成的人生。但為什麼當這些積木中只要有一塊偏頗，或抽掉其中一塊，甚至外在環境一變動，就會造成全面的崩塌？生命的幸福為何如此岌岌可危？究竟的解脫是什麼？又何時才會來到？

以拍恐怖電影出名的導演黑澤清（Kiyoshi Kurosawa），新作改以剖析日本金融海嘯浪潮中，一般受薪家庭的故事。《東京奏鳴曲》（Tokyo Sonata）於去年（二〇〇八年）夏天在坎城影展「一種注目」單元獲得評審團大獎，此外也囊括其他十四個國際獎項。沒有同類型電影的形式為

甲冑，黑澤清單刀直入平凡家庭，冷靜揭露脆弱的家庭功能，最後以無言的、開放性的結局，帶來無法言喻的精神昇華。

危脆的機械生活

清晨的郊區小巷街道，人群不斷湧向電車站，每個人都有自己分內之事，不是上班就是上課。各式各樣的人有各式各樣的人生，每個人背後都有一個家庭。

隨著重複的鏡頭，卻開始變得單調，進入都市叢林，冰冷線條構築了日復一日的機械人生，躍入觀眾的意識田中。

無法逃脫的人生，主角龍平也在其中，但他今天的命運開始不同。

是的，過幾分鐘後，四十六歲的龍平一進辦公室，就會遭公司裁員。過往只要進入公司就可終身奉獻，終身領薪的日子已不再，因為便宜又資優的中國人才大軍，大舉入侵世界各經濟體。一直擔任總務課長的他，面對公司遷往中國，已無用武之地。中年失業危機讓大男人主義的龍平，拉不下臉來面對殘酷的事實，只好每天西裝筆挺出門「上班」，到處求職並到公園排隊領免費的飯盒。

編導在影片中鋪陳，那些和龍平一樣的「流浪上班族」如何不露馬腳地過日子。首先必須瞎忙，手機每小時自動響幾次，講完無聲電話，還得去職業介紹所，不過身無一技之長的中年龍平常常碰壁。

正當龍平的謊言將被揭穿的同時，意外卻在此刻闖入家中，更大的崩塌就在眼前，所有人都豁了出去，卻在急速的「甩尾」間，看到前所未見的人生風景……。

冷漠疏離的關係

一切的肇因真的只是因為男主人的謊言嗎？是他拉不下臉來承認自己已失業的事實嗎？然而真正的癥結該是「傳統文化的制約」。龍平的謊言，是被這樣的家庭氛圍所豢養出來的，男人以自己是家庭的大權擁有者，也因此得負起經濟來源的責任，壓力不可謂不大；加上處處以夫為尊的妻子，孩子們也知道父親是一家之尊。家，似乎只是回家共同吃晚餐與睡覺的地方，沒有多向溝通是這一家人的通病。

大兒子阿貴的工作低階，與父母的隔閡甚深，龍平也管不了他，母親只希冀他能常常回來吃飯。阿貴這次不顧反對要參加美軍海外徵兵，即

使拿不到父母同意書也要想辦法去，不僅與父親不歡而散，更傷了溫婉內斂、一切以夫為重心的媽媽。

小兒子健二念小學五年級，遇到一位已被頑皮學童和教學瑣事磨光熱情的導師。導師管秩序時，竟不探查事情真相，直接處罰忍不住言詞反擊的健二，事後健二向老師道歉，老師卻對他說：「以後各過各的。」被冷漠的老師傷透心，又不知如何對父母說。想學鋼琴，必須請求父親同意，但父親不說明理由的就是反對，解釋也沒用。大人的冷漠使健二更是封鎖自己。於是健二拿著午餐費當學費，寧願挨餓也要偷偷去學鋼琴。

影片最殘酷的是妻子惠在無意間撞見，老公和一般流浪上班族排隊領免費午餐，為維護他的尊嚴不能拆穿他，也幫不上他，大兒子又將遠去，小兒子偷學鋼琴被老公認為是挑戰權威，因而飽受拳打腳踢，她的椎心之痛非言語能形容。看著惠躺在沙發上雙手上伸，喃喃地說：「是誰，是誰？可以來幫我拉一把？」再看意外發生後，她發洩式地一不做二不休，自願當起人質，開著搶匪偷來的敞篷跑車，一路開向大海，是解脫？或者是自棄？這一切道盡日本主婦壓抑的心聲。

片中幾個小插曲，也同樣令人揪心。比龍平年輕，卻是當「流浪上班族」前輩的友人，似乎比龍平機伶，手腕玲瓏，明白如何掩飾失業，但明眼人一看即知，他內心的壓力巨大到令人呼吸不過來。尤其龍平受邀到他家，和他演出公司同事聚餐戲碼，他是為了不讓妻女擔心，卻看得出來妻女早已知真相，為了先生的自尊不去戳破他的謊言，她們在每個呼吸間的緊張、擔心，早已寫在臉上。友人的女兒在餐後遞上毛巾給在浴室梳洗的龍平，一句「您這樣，辛苦了」並意有所指地看了一眼，龍平當下楞住，所有的裝模作樣幾乎崩盤。面子，是日本父系社會男性永遠的桎梏。

隨著一家人分崩離析，搶匪入侵家中，弄亂了整個家，欺負龍平的妻子，開始一連串荒謬的際遇。幾條線安排得巧，惠與搶匪逃逸的同時，龍平撿到一包鉅款，健二正在幫逃家的朋友落跑，接著龍平被妻子撞見自己在當清潔工，失心瘋地跑向街道，被車撞倒在路邊，而惠接著到了海邊，生死未卜；健二此時幫同學逃家不成，自己決定離家流浪，卻因坐霸王車被送拘留所安置……

接著在導演玄妙安排中（在此不透露），每個人似乎獲得某種領

悟。當天亮時，妻子與滿身血跡的龍平分頭回到如廢墟的家中。妻子看到健二問他吃了沒，接著束起頭髮，開始做飯。

療傷之光的希望

鋪陳完冷漠疏離，接下來，當是療傷。如同狂風暴雨，最後終有停止之時。這破碎的一家，該如何繼續過日子？在看著他們無言地一起吃飯，觀眾的內心必然悽涼，同時又有一股莫名的暖流升起。

電影接著來到奇蹟時刻。龍平繼續安住在清潔的工作中，不再閃躲。健二參加老師幫忙安排的「音樂學校入學甄試」。在一位表現不錯的孩子演奏完後，健二上場。他選的曲子是法國作曲家德布西的浪漫作品〈月光曲〉，如同老師告訴龍平，健二是少見的天才，才學琴沒多久的健二，純熟融入在彈奏的樂音當中。

鋼琴樂音以如神蹟的方式，撫平所有家庭成員破碎之心，也洗滌了觀眾的心。健二在彈鋼琴時導演安排的場景，乾淨無瑕，由上灑下的頂光，無取捨的普照，傳遞著無以言喻的溫暖，點亮現場所有人的心燈。健二演奏完，所有人沒有掌聲，似乎停留在無比的感動中，直到一家三

口走出會場，電影結束。當黑底白字的黑幕緩緩上升，仔細聽背景音，工作人員在整理現場桌椅的聲音細細傳來。無話可說，無話該說，不可說⋯⋯。

這是導演的蓄意設計，如此深思熟慮，如此之靜，對照之前的無情暴風雨，這如神蹟的一切，如一道巨大的雷射光波，不僅代表著深層的紓解與冥想，也讓人卸下假面具，重新定位自己，認識自己。

回到文章一開頭所提的問題，什麼是究竟的解脫，終極的幸福？不論是香川照之（Teruyuki Kagawa）飾演的父親，或小泉今日子（Kyoko Koizumi）所演的母親，或當傭兵的大兒子⋯⋯，我們生命的終極功課，應如健二，不論外在環境如何惡劣乖舛，都要讓內在之光閃耀。

明日的記憶

意識迷宮，無盡謎藏

如何拋開這眼耳鼻舌身意所感受到的世界，接受它是一個假合的幻象，體認這一切，並接受所有的變化，潛心修行渡過苦海，隨處自在安心，是比「明日記憶」來臨或往日記憶逝去與否，更重要的課題。

明日的記憶，將要面臨比往日記憶更嚴苛的對待，因為它會比往日的記憶更快成為空白……。

心念構築了我們所處的人間世界，人生中數不清的情義親情，加諸悲歡離合的各種情緒，千絲萬縷，無盡綿延……，不單單是自己，更與身旁的人共同構築這情緒感受的網路，我們是如此不自覺地依賴這一切；而透過這些情感，我們有了記憶；因為記憶，我們儲存自己的過往，形成業力，並構築了自己的人生。

電影《明日的記憶》（*Memories of Tomorrow*），由日本實力派演員，曾參與《末代武士》、《藝妓回憶錄》演出的渡邊謙（Ken Watanabe），在片中飾演一位在中年階段、患了屬於失智症中——無法治癒的退化型失智症——「阿茲海默症」，生命記憶開始受到侵蝕的廣告公司主管。

啃蝕記憶的蟲

阿茲海默症，彷彿是人的腦子裡，養了一隻啃蝕記憶的蟲，專門從最近的記憶開始，並一路朝往日記憶啃去，同時還不放棄吃更新鮮的記憶。明日的記憶，將要面臨比往日記憶更嚴苛的對待，因為它會比往日的記憶更快成為空白……。

佐伯雅行（渡邊謙飾）是知名廣告公司主管，工作賣力認真，不但受老闆肯定，也備受下屬愛戴。他能無憂地在職場打拚，主要是因為溫柔體貼的妻子枝實

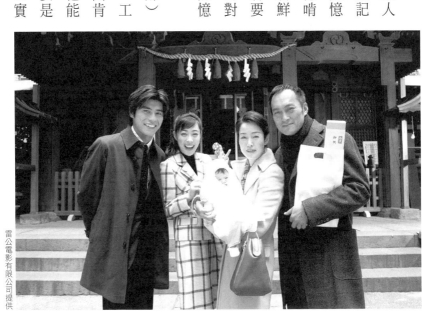

子，始終默默支持他並打點好家中的一切。只是女兒梨惠即將出嫁，因為腹中懷著將出世的小外孫，他雖不見得同意，但也默然接受與祝福，繼續過著忙碌的上班生活。直到某日，他因為不堪長期頭痛暈眩的困擾而就醫，這才驚覺原來自己的健康早在不知不覺中流逝。

他開始想不起來每天一起工作的同事長什麼樣子，每天上班都要經過的街道，也變成了陌生的風景，上一秒鐘才訂好開會的時間，下一秒卻完全忘記……，經過醫院檢查，確定他患了早發性的「阿茲海默症」，如今要讓自己如常工作已是艱難的挑戰。為了讓女兒有面子，他撐著病體上班，生活充滿備忘紙片，他一個人成天在家，散步、午睡與吃微波餐，偶爾到陶藝教室捏土燒陶，病情卻愈發嚴重。生活更充滿無法克服的情緒風暴，枝實子全部撐了下來，佐伯卻無法忍受自己的退化。

直到有一天，佐伯不知不覺來到當年與枝實子相識的地方，他想起年輕時候彼此承諾相愛一生，想起了那時她說「我願意」的溫柔語調。

此時，山裡卻出現一個怪老頭，原來是當年佐伯的陶藝老師，也患上失智症，自己逃出療養院來到山裡。兩人在山中，如知交般燒陶、飲酒與

烤地瓜。枝實子猜想先生可能會到他們曾共同擁有的回憶之所——山中的燒陶窯，所以到山中尋找他。當她在山路上終於看到佐伯從前方走過來，她好想上前給丈夫一個擁抱，只是，當佐伯看著眼前這位眼中盈滿淚水的女子，卻只覺得既熟悉又陌生……。

雷公電影有限公司提供

愛，勝過一切特效藥

目前全世界約有兩千兩百萬人罹患失智症，根據統計，國內老年失智症的盛行率約為

百分之二至百分之四，全國約有二至四萬名失智老人，其中約五至九成為阿茲海默症，也就是說國內約有一萬五千名至三萬八千名病患，並且每年國內新增失智症病患約在一萬五千名左右。失智症似乎已是老人國度的臺灣主要的醫療及社會問題。

據悉，阿茲海默症的表徵或症狀可能因人而異，特別是疾病初發時。隨著時間進行，記憶力逐漸喪失，首先最常被注意到的症狀，是病

雷公電影有限公司提供

人無法記住人名、東西放錯位置、經常重複相同的話、近期記憶喪失以致影響工作技能；並很難完成家庭任務；有語言表達的問題，無法說出確切的名詞；對時間或地方的概念變差，容易走失；個性急劇改變；對生活事務失去興趣，喪失生活動力等等。電影如實地呈現阿茲海默症患者的初期階段，渡邊謙賺人熱淚地演出包括沮喪、睡眠中斷、焦慮、攻擊性、對日常活動喪失興趣的戲。

只是，他的痛苦，並非自己一個人的，而是全家共同承擔。因為此症無法治癒，只能靠藥物減緩惡化，及家人支持來改善生活的作息失序。電影最牽動人心的地方就在，觀眾隨著劇情發現，多年來忙於事業的佐伯，根本對家庭中的許多事是忽略的。他的妻子枝實子心中難免有怨，但為了維護家庭，努力無悔付出。藉著佐伯的更多無助，觀眾看到了枝實子身上典型日本女性的顧全大局、犧牲與愛。當佐伯崩潰在醫院

的階梯，她對佐伯承諾說：「我會照顧你一輩子，即使你已不記得我。」

原本身兼製片人的渡邊謙，認為要詳實呈現患者以及家人所遭受到的打擊，但他轉而逆向操作。因為曾在十七年前患上血癌惡疾的他認為，疾病固然會侵蝕一個人的一切，但是深厚的情感卻能彌補傷痛。當劇中的男主角面對著前所未有的恐懼，只要妻子堅定地握著他的手，就能帶給他無比的溫暖，比任何特效藥都還有用，這是他希望讓觀眾明白的感動。

在影片的敘事上，導演堤幸彥（Yukihiko Tsutsumi）在角色塑造及劇情轉折均穩健得當，更營造出溫情調性，鼓勵家人以大愛照顧失智者，讓失智者有安全的港灣，還說明美好的春春戀愛是生命中最美的能量，返照枝實子對佐伯的不離不棄的最初緣由；並技巧地在最後一幕，以佐伯樸拙的陶藝作品，呈現已近全然失智失憶的他，心底那一片對妻子的真摯感謝。

人生如夢，不增不減

人難免生老病死，是必然的流程，在死亡之前，最常也最難應對的

常是「疾病」，而非老去。而失智症的患者對自己記憶及日常生活能力失去自主，情緒因此常失控，更是身心的大煎熬。

不是失憶或失智者，我們當然無法體會失智者的身心狀態，只能試圖去了解及拼湊出他們意識層面的失序。然而，到底這疾病是如何形成？失智者腦中那片日漸沉入黑洞的黑色領土，如此神祕卻無法挽救地淪陷下去，令人不禁喟嘆。西方醫學認為這是生理現象引發的心智改變，因為阿茲海默症患者的腦部電腦斷層圖，與一般人大腦斷層圖最大的不同，在於大量的黑影比例，是腦的病變引發身心失調。然而，若了解人的唯識運作，患者在記憶迷宮中走失，與心念浮動的迷途眾生，並無二樣。

《明日的記憶》沒有探討失智在心靈層面上的緣由及因果，選擇以溫情相伴、不離棄為主題，非常切合人間一般性的需求，因為病人需要被照顧、家屬需要被鼓勵，是基礎的需求。只是，個人業力與眾親業力的轉換，更需體認心靈是身心疾病的大藥倉，才能更上層樓，隨處安心自在。

《明日的記憶》一片中，最佳段落、神來之筆，也是最具啟發力道

的，應是佐伯迷走到山中遇到往日陶藝老師傅的那一段。在荒廢的陶窯山林中，兩人皆是失智患者，拋開世俗羈絆，互不相識，卻能真切地開懷相處，野炊、燒陶、飲酒與夜宿山林，回歸到自然。老陶藝師在山林中飲酒高歌，神靈自在，是最令人感動的生命樣態。

動念即業，是念頭營造了這一生的種種事件，更甚之，心念也同時是宇宙無邊來也無邊去的原型。然而，我們如何拋開這眼、耳、鼻、舌、身、意所感受到的世界，接受它是一個假合的幻象，體認這一切，並接受所有的變化，並往「無住生心」的境界前去，潛心修行渡過苦海，隨處自在安心，是比「明日記憶」來臨，或往日記憶逝去與否，更重要的課題。

黑暗騎士

遇見黑暗的自我

唯有面對恐懼之源，超脫二元對立才能化解心魔的挑釁。

今年（二○○八年）美國暑假商業電影，以輕率反智的搞笑，與充滿轟腦視覺特效的薄餡電影為大宗，沒想到《蝙蝠俠：黑暗騎士》（Batman: The Dark Knight）在原本是闔家歡樂的娛樂片型之上，加入厚重深沉的題旨，竟製造了令人想像不到的口碑奇蹟。

做為一部續集電影（第六部），在包括了必要的商業元素（偶像、成功的視聽特效、行銷包裝及話題炒作），與公式化的敘事結構之外，到底什麼是真正的因素，讓它在北美地區，成為影史上僅次於《鐵達尼號》（Titanic）的票房亞軍？

打擊犯罪？還是顯露恐懼？

無可否認，所有看過電影的觀眾都會認為，它的破竹力道是來自於曾在《斷背山》（Brokeback Mountain）裡演出精湛的希斯萊傑（Heath Ledger）。他主動爭取演出「小丑」（Joker）角色，卻在電影上映前於現實生活中離奇死亡，造成了廣大的話題效應。電影開映後，所有觀眾注

意力全被他出神入化的演技所擄獲，認為其演出成績早已超越當年傑克尼克遜（Jake Nicklson）所演出的小丑，直認為是無可超越的「經典」，票房遂如滾雪球般不斷超越。

因為影片中希斯萊傑的演出深化了小丑角色，許多觀眾幾乎忘了本片的主角是蝙蝠俠，本集續由上集男主角克里斯汀貝爾（Christian Bale）飾演，而片名《黑暗騎士》指的正是蝙蝠俠受到狡猾的小丑設計操弄，在面對失去愛人後，及於「正義檢察官」哈維丹特死後的亂世中，不再受高譚市警力背書的「護法」，開始背負社會亂源的惡名，自此後只能在黑暗中出沒的悲情角色。雖有奇幻先進的武器及交通工具，在在只顯其孤獨的身影。

跳脫了二元對立的刻板印象

本片成功的功臣，除了希斯萊傑，最不可忽視的是曾拍過《記憶拼圖》（Memento）、《爭鋒相對》（Insomnia）、《頂尖對決》（The Prestige）的導演克里斯多夫諾蘭（Christopher Nolan）。他也是上一集《蝙蝠俠：開戰時刻》（Batman Begins）的導演，他一向擅長處理影片氣

氛，營造張力，所刻畫的人物，也有豐富的內心肌理。

在本次續集中，他參與故事構想，並與編劇喬納森諾蘭（Jonathan Nolan）共同創作，成功地模糊了善惡的二元對立線，強調了人類脆弱的理性，在亂世中渴求英雄出現，將局勢撥亂反正，卻又在最危急中，毫不猶豫要求英雄犧牲的瘋狂；更用小丑角色探討瘋狂的本質，用蝙蝠俠角色挖掘正義聲名之外的孤獨自我；用檢察官角色談正邪二元對立必然的衝突與痛苦。

《黑暗騎士》的形式與內容題旨，跳脫了刻板印象，因此成績超過近年來暑期喜好改編自漫畫，裡外充斥電玩化或卡通化的公式商業電影，也比同樣以非典型手法詮釋的《蜘蛛人第三集》（Spiderman 3）更深入人心黑暗層面。豐富層次的呈現，其令人不安的效果，直逼驚悚電影類型。

片中另一檢察官的角色哈維丹特，原先因俊俏面容及鐵面無私辦案，很受民眾及媒體愛戴，然而編劇將他由黃金名流，一轉變成黑白無常——在片末因失去愛人，並遭受火燒毀容，急轉成憤世的殺人罪犯；他原先酷愛丟銅板（其實兩面都是正面）習慣，到了後來成為判人死刑

的道具。

藉由這個角色，導演談凡人一念之間可由聖轉魔的心念力量，若不小心維繫，自私心念一起，瘋狂將使人變成復仇魔王，最終必是自毀。

只是，他的使壞，是機械式，一觸就反應，其程度比起「小丑」角色所代表的惡劣心智，完全難以比擬。

在撲克牌中，Joker 小丑是五十二張撲克牌以外的牌，代表有不按牌理出牌的機會，可以是意外的「驚喜」或「障礙」。在本片中，小丑的力量被引申為「出其不意的破壞力量」；所有人所盼望的金錢、名聲和地位、親情與愛情，於他，如灰、如煙，連踐踏之力都省了，一把燒掉黑幫老大孝敬他的錢。對他來說，誰都不重要，事物都只是拿來把玩的道具。

誰先引爆炸彈

小丑擺弄世人心智，不是殘忍，而是經由他精密計算後的瘋狂。透過編劇的用心，這位邪惡大師，深解人性貪生怕死求名利的心態，竟像是觀察生命的哲學家，他說：「在面具底下的是誰並不重要，而是我的

所作所為定義了我的存在。」（"It's not who I am underneath, but what I do, that defines me."）小丑的反社會行為，是測驗也是揭發人類偽善，恐怖的是，更激發人性底層無所不在的黑暗，讓每個人去正視自己黑暗的自我。

而原來他早就洞悉人類最深的恐懼：失序、失去。

人類不識法界無常本質，苦苦抓取，想要控制，反被控制。小丑，抓住世人弱點，大加顛覆及玩弄。以破壞、造成個人及社會失序為樂，以逼眾生現愚魯相為食，顯露小丑瘋狂的內在，但他如大金剛力士的作為，戳破世間假象，卻是值得深思的。

君不見「道高一尺，魔高一丈」的定律。在蝙蝠俠努力掃除高譚市的犯罪時，他的存在及所使用的方法，卻引致更大的犯罪動機。警力永遠比不上惡勢力，世間的法規，都是對峙、約束，想用俗世法鏟除，只會升高雙方對峙，然後是更大的潰敗，社會也將付出更大的代價。所有正邪對立後的傾頹城市景觀，不正代表人類努力創設的秩序，終將白費的象徵？也因此「正義」變成是假名，所有人陷入因果的泥沼，誰都要負責，誰都逃不掉。唯有化掉那條二元對立線，止爭之後向內看，內心

清明之際，解決之道才將展現。

片中一場好戲是，兩艘因引擎當機而停在河中央的船，發現彼此居然持有各自的炸彈引爆器。這場誰先引爆對方炸彈則可自保的困局，是小丑以激發人心之惡為樂的詭計。他讓兩條船的人互相猜忌，在限時的十分鐘內決定對方的命運。

在載滿市民的船上，大家以民主投票的方式，決議按下遙控器，認為對船滿載的都是罪犯，該算是替天行道。沒想到，卻誰都不想手上沾腥當殺人兇手。後來終於有一個人自告奮勇，卻怎樣也按不下去。在此同時，那個載滿重罪犯的船上，大夥也是舉棋不定，結果由帶著手銬、腳鍊的黑道老大，在大家的驚訝中，一手拿起搖控器，丟到船外。

面對生死關頭，自私、自保的念頭，使人心轉惡。然而，在此場戲中，內心黑暗並不可懼。黑暗如此，可以是激發人性光明的誘因。在最後，兩船都安然無恙。

了解自己才是終極處世之道

黑與白是相對名詞，二元分辨正邪從來沒有真正解決社會犯罪問

題。只有超越並明白人性最深處的恐懼心理，才能化解心魔的挑釁。小丑以顛覆社會秩序造成人心混亂為樂，但因為他的瘋狂，我們才看得清楚「恐慌」、「恐懼」之源，而才能真正珍惜清明心智的重要。

穿透世間「二元對立」的存在，正是開悟的起點。

海角七號

從夏天尾巴燃燒起的電影奇蹟

一部國片所引爆的好口碑及票房紀錄，讓不景氣社會中的許多人都再度亢奮起來，無論「雨後的彩虹」是否會帶來幸福，創作者的堅信與毅力，已寫下一頁成功傳奇。

失意樂團主唱「阿嘉」在臺北發展不順，決定回到南部，卻發現自己的寡婦母親竟已改嫁給喪妻的鎮民代表。繼父趁老郵差茂伯摔斷腿，用「關係」讓阿嘉當起郵差。此外，他還運用權勢要求渡假旅館幫日本人開演唱會前，一定要先讓本地樂手上台暖場。就這樣，只會彈月琴的老郵差「茂伯」、在修車行當黑手的「水蛙」、唱詩班鋼琴伴奏的小女孩「大大」、小米酒業務「馬拉桑」、以及交通警察「勞馬父子」，這幾個不相干的人，組成樂團。這點讓日本來的活動公關「友子」，對工作失望透頂，整個樂團還沒開始練習就已經分崩離析……。

國片能夠在李安及周杰倫的魅力之外，票房一路從去年（二〇〇七年）底《情非得已之生存之道》、《流浪神狗人》、《九降風》、《漂浪青春》……，以從沒見過的能量蓄積方式，在《海角七號》釋放出來。當《海角七號》的票房從八月二十二日上映以來，不可思議地在雙

週內就有兩千萬元的成績，十月八日已全省票房破三億，成為臺灣光復以來最賣座的華語片。終於，近幾年來，除「臺灣紀錄片很好看」（如《無米樂》、《翻滾吧！男孩》、《奇蹟的夏天》等等）的印象之外，現在「要去看國片」的意念，在眾人的心中升起，不可不說是臺灣電影文化界值得一書的事。

電子花車與搖滾找到平衡

《海角七號》是一部門檻低，但後勁十足、親和力極強的電影。人稱「小魏」的魏德聖導演，以簡潔的場面調度，加上有效的音樂歌曲設計，極順暢地將「六十年前的中日愛情書信」，交叉剪接成「一個失意音樂人南歸恆春當郵差，並因緣巧合地愛上會講國語的日本女孩」的故事。

沒有過度的意念先行，這部熱鬧的影片，讓所有看過電影的人，各自從本位角度解讀，或從音樂，或從文化，或從社會運動，或從南臺灣草根民族性，占據報紙的各種版面，從娛樂到社會版，副刊、生活、旅遊、浮世繪，更不用說網路及部落格的交談留言。流暢幽默的影片，人

物、配樂、笑點的設計，絕對不亞於二〇〇六年日本電影奧斯卡的大贏家《扶桑花女孩》等著名勵志類型的電影。

其實這部充滿草根人物的作品精神，可沿溯自二十年前王小棣編劇、王童導演的《稻草人》（一九八七年）、《香蕉天堂》（一九八九年），到十年前的陳玉勳導演的《熱帶魚》（一九九五年）等片，它們都在不同時代，呈現人們如何在苦中作樂，藉以探討社會環境的荒謬。

當然，在二十一世紀，所有一切文化的推廣，都無法逃過「輕、薄、短、小」的宿命，《海角七號》雖不自覺地傳遞在國際化的過程中，「民族自覺」的次文本的意識，但全片以各個角色的鮮明性格及快速的轉折引起共鳴，加上運用日文書信做為旁白，所塑造的文藝抒情氣氛反而更突顯可愛的臺味。猶如輕舟過萬重山，事半功倍地贏得人心捧場。

拋開意識型態的探討，此片對國片最大的意義在於，魏德聖運用鏡頭說故事的能力，鏡頭不但動起來，許多劇情也轉得輕快，讓人想到李安早期作品《推手》、《喜宴》、《飲食男女》等片。裡頭沒有壞人，只有可不可能把一件事情（演唱會）辦成的驅力，牽引著所有觀眾的心

直到劇末（演唱會現場）。

原來，本片採取了一個非常類似好萊塢風格的說故事系統，開場十分鐘，就處理完主角的人物性格，以及建立全劇是倉促成軍的樂團幾天後要上台的表演主調。拋棄了臺灣導演「文以載風格」或「文以標立場」的慣有沉重包袱，建立了「情境喜劇」類型的成功範例，簡潔有效。

影片中可愛的草根人物

導演把全片眾多人物，處理得有稜有角，鮮明活潑，即使無法深入，仍是本片令人最為佩服之處。譬如「阿嘉」的捽吉他後在清晨出發回鄉；「茂伯」戴個大老花眼鏡送信；「勞馬」趁管交通之便，找人麻煩；「馬拉桑」提起大嗓門推銷；「大大」忽快忽慢的伴奏，讓牧師唱詩歌唱到血壓高漲；「水蛙」拿著鼓棒在機車行鐵門上敲打，等老闆酒醒開門……，每一個人的出場別有意思。

尤其贏得大家喜愛的茂伯，簡直是老小孩，任性又可愛，一句「哇係國寶ㄌㄟ！」讓人爆笑。不過在影片中，轉動整個劇情的，其實是那個很會用惡勢力，簡直就是流氓，或說是黑道大哥的「鎮民代表」，也

就是樂團主唱阿嘉的繼父，面惡心善的他在整部片講話都是用吼的，只有在阿嘉的母親面前，還有阿嘉，他才會低聲下氣的說話。他是最不好笑，但到最後，卻是全片最有溫度的人。

他幫阿嘉安插到郵局上班，讓「海角七號」郵包得以在無意間成為阿嘉生活的轉捩點，也成為六十年前一樁師生戀的交叉點；用惡勢力讓飯店經理一定要在安排日本人演唱會前，讓恆春本地的歌手上台暖場，使阿嘉有所發揮，並讓他成為另一樁愛情事件的起點。

日式懷石vs.臺式熱炒

坦白說，光在一部片中，要讓古老月琴、口琴、電子花車野台音樂、原住民音樂與西方搖滾可以和平共處，各就各位，導演也算是高手。而廟口喜酒的那場戲，俚俗在地的電子花車樂音喧天，導演也不忘處理人際關係矛盾及生活的問題；所有該撞擊的，老外靠酒館，臺灣人就靠臺式的婚宴酒席來宣洩。片中廟口的群戲，所有人情緒終於藉酒發揮。然後，喝到茫的所有人，走到恆春的海邊，各找到自己的位置，讓海風吹散鬱結，是非常傳神又浪漫的處理。

台詞上，除了茂伯「哇係國寶ㄋㄟ」引人爆笑外，其他具有點睛效果的台詞，包括友子送大家原住民的「天眼之珠」，邊說「祖靈」會保佑個人各自的需求時，大大問：「那『上帝』會不會不高興啊？」魯凱族的勞馬即馬上回說：「（上帝、祖靈）他們都是一家人啦！」之後，阿嘉那句「我知道我並不差」，更整體帶出他貫穿全劇的心情，雖然不順，但沒失去信心；他雖悶著頭，在愛情叩關的門前，在演唱會之前，讓所有觀眾都有了信心。

然而，相信導演安排充滿文藝腔的日文書信（單獨來說，台詞寫得很有味道，中孝介獨白聲音的掌握，音質頗佳）是為這部電影添增浪漫及人文色彩，只是在全片節奏上，這難免是相當分裂的做法。因為在看不到六十年前師生戀的愛情細節，只憑七封書信，幾場日人撤退臺灣的港口戲，就要與現代阿嘉與日本女子的愛情作對照，實難達到深化電影閱讀的作用，或明白導演對兩代愛情的態度。

很明顯過往是臺灣女學生梁文音（日名友子）想情奔，日本老師中孝介卻因懦弱而逃避（階級觀念：戰敗、老師的身分）；但並無法對照到現代的日本女孩友子的愛情觀。常用一堆亂七八糟的情緒面對工作的

她，如何對照看待一場酒醉後的雲雨，因為那並不代表愛情的深度，她能不能留下來與阿嘉在一起，仍是未知數。因此影片中，導演對愛情的處理手法是如同淺淺舀起一口甜帶微酸的冰淇淋（通俗愛情電影一定要衝突夠大，酸到心口，才能令人回味）。

另外，為了影片能順利來到結局──找到日文書信的主人，友子和飾演旅館清潔工的林曉培兩個女人之間的冗長對話，也與全片輕快節奏相左。書信旁白如同日式懷石料理，影片的其他部分如同臺式熱炒，要放在同一桌吃已是勉強，這一段就像中間再上來一盤冷火腿，實難以搭配，但導演最後還是以音樂出現及小人物攪局的方式，快速轉場解決問題。

就這樣，影片中所有人物面對生命困境的幽默處理，就靠著很到位的、夠商業、夠煽起當代人們情緒的搖滾音樂，幾首抒情曲子，超越了當年以五月天創作音樂為背景的電影《五月之戀》，以引起強烈共鳴，讓影片中敘事上分裂的問題、人物的困境，搭配巧妙的剪接，如船過水無痕般地，輕巧搓掉。

雨後的彩虹

管他演唱會有沒有國際化、或搖滾在地化，管他眾人生活困境有沒有解決：繼子阿嘉能不能從心中接受鎮民代表當他的繼父、水蛙能不能戒掉對老闆娘的愛、勞馬與他的魯凱族公主的愛情能不能善終、到底七十多歲的友子有沒有原諒當年懦弱遠走的日本老師、阿嘉與友子到底有沒有真愛？這一切，統統沒有關係，只有大家能不能共同完成演唱，才是重要的事。

所有人對未來的不確定、些許的悲傷情緒，一幕「雨後的彩虹」出現時，情緒渲染力已來到高峰，電影的元氣到了最後演唱會上，終於爆開。范逸臣初登銀幕演出，雖五分之四的影片都在生氣，不怎麼講話（茂伯、水蛙、勞馬、大大、馬拉桑，每個人的對白似乎都比主角阿嘉多），全用面部表情表演，卻不至於呆滯木頭，而他的歌聲格局夠大，夠Rock，在搖滾與抒情中都有發揮，終於讓觀眾情緒抵達高潮。

即使影片的劇情齒輪有些咬合問題，依然不能不佩服導演的紮實用鏡頭說故事的劇情基本功，這是李安導演一直認為臺灣導演在無窮創意資產外，最需要加強的部分。不能忽視這部這麼受歡迎的影片的時代意義，

從票房換算觀影人數，及周邊效應，這部充滿臺灣風格的情境喜劇《海角七號》，已成為二十一世紀第一個十年中，眾人的國片集體記憶了。

除此之外，更不能不看到的，是一個超乎「電影本身」的現象，那就是，導演本身的「信」、「念」。

念力磁場

當一個人全心要做一件事，整個宇宙都會來幫助你。

當年魏德聖從遠東工專電機科畢業，當完兵卻一頭栽進電影場記、從助導、副導（楊德昌、陳國富導演）一路做起，到寫劇本得獎，拍短片再成為一個名不見經傳的導演。為了夢想中的大史詩片《賽德克・巴萊》，希望企業投資兩億元，他先自掏腰包斥資近三百萬拍了「試看片」，卻碰了一鼻子灰。熬了數年，他終於痛苦地接受「自己不是李安，企業不會砸兩億臺幣，支持像他這樣只有電影大夢的導演」。他繞個彎，寫了一部輕鬆的通俗愛情音樂電影企畫，申請輔導金拍了《海角七號》，如今這樣的票房成績，顯然他距離夢想不遠了。

套上影片插曲〈無樂不作〉、〈國境之南〉的作詞者嚴云農，在

網誌上關於魏德聖的書寫：「……在臺灣，如果你沒辦法咬牙撐過負債三千萬自籌經費的壓力，如果你不能看破『西瓜偎大邊』的人情冷暖，如果你找不到一個願意相信你的老婆、一群願意餓肚子也挺你的笨蛋戰友，和少數願意拿錢賭在你身上夢想家……，那麼你就很難在臺灣這塊土地上拍出像《海角七號》這樣的電影來！」

到了今天，小魏個人的故事比《海角七號》的故事顯然更有意思，雖然當然還有續篇；他的電影大夢，或可說是電影圈的傳奇，我寧願相信，這整個事件是他使用「念力」的人間傳奇。他靜靜在內心進行一場「心靈革命」，把一件不可能的事變成可能，其磁場的強大扭力，催眠了所有靠近他及電影《海角七號》的人，全部感染了他的對電影的熱情，拋開成見，擁抱國片。勇敢地做夢，看起來雖傻，現在成功了，他卻仍看起那麼憨，任誰與他接觸了，都相信他在在地實踐了，凡聖無別之佛性本具的念力。

世間事，唯在「信、願、行」。

囧男孩

趨向人生光明的囧

你的身邊也有讓人很「囧」的男孩嗎？在你準備開口責備他們之前，別忘了我們也曾盡情揮霍屬於自己的童年，試著放慢成長的腳步，喚醒內心「囧」的勇氣，與童年的自己再度相遇！

你是否會懷念童年的日子？班上是否有古靈精怪的同學？還是你就是那個讓老師頭痛的傢伙？

國片自今年（二○○八年）暑假以來，散發令人驚異的能量，《海角七號》至十月底已聯映近五個月，全臺票房近五億，而《囧男孩》也以童年搗蛋的故事而魅力無限，小品作品也席捲臺灣超過六千萬票房，讓人們在笑聲和淚水中，回想起成長過程的歡樂與苦澀。

《囧男孩》最讓人欣賞的，應該是全片不用灰澀陰鬱的氣氛，來處理弱勢家庭及隔代教養的問題。而片名「囧」這個字，更一字道破了導演對「騙子一號」與「騙子二號」兩個人命運的態度。囧（ㄐㄩㄥˇ）的原意是「光明」，但導演取的卻是其字形上像個愁眉苦臉的模樣，以其搞怪又好笑的方式，傳達片中兩個弱勢家庭小孩的際遇。

童年的煩惱與幻想

兩個超級調皮搗蛋的小學生，十分古靈精怪。在校內校外，他們兩個整天膩在一起，聯手作弄同學、編造謊言、愛出風頭，是老師眼中的問題學生，被貼標籤為「騙子一號」與「騙子二號」。電影以「二號」的生活點滴為主軸，再加上「一號」和兩人的搗蛋事件，共有三小段故事，每一段也各自代表了成長中會面臨的問題：嫉妒、親情和背叛。

在學校老師處罰他們「每天放學後必須留在圖書館裡黏書」，他們因此念了許多圖書館裡的書。沒想到一號因此成了超強的說書人，二號則是世上最幸福的聽眾。

影一製作所股份有限公司提供

看似無憂無慮的他們其實也有煩惱，二號有個迷信而大嗓門的阿媽，還有個被叔叔「丟」過來的妹妹，阿媽老是說他們都是沒人要的小孩；一號的父親患了精神疾病，雖

影一製作所股份有限公司提供

然以前常常說話不算話，但現在他甚至連一句話都不說了……。

一號喜歡班上那個永遠掛著微笑的女生，但那女生的微笑卻令人受不了，尤其是她媽媽剛過世，她怎麼能那樣？二號想辦法要搞清楚怎麼回事。另外，為了報復喜歡賴皮的大人，他們讓二號的妹妹「失蹤」了！阿媽心急如焚，叔叔和嬸嬸也一起回來找妹妹，他們差點捅了大漏子。

即使生活中有煩惱，他們從不停止幻想：聽說從那

個恐怖的滑水道滑一百次，就可以經由滑水道飛進異次元世界裡！他們決定一起省吃儉用，撿瓶罐來回收換錢，想存錢到傳說中的樂園，並承諾要一起長大。但玩扭蛋抽真人版「卡達天王」的誘惑實在太強烈，二號一念之差背叛了兩人共同的理念，而玩具店老闆的不講理，更引發一號做出憤怒的決定……。

事件爆發後，社福單位才注意到一號和精神有問題的爸爸居住在一起，於是一號被社工人員帶走，再也沒有回來。二號面對必須獨自長大的挑戰，他下定決心自己尋找那個樂園，挑戰恐怖的滑水道，在第一百次的時候滑進異次元，也許就可以找回一號，逃離自己的罪惡感……。

生命透出的光明

片名取《囧男孩》，而「囧男孩」這樣的火星文，不但準確地反諷了文字的原義，並具時代觀地誠實的呈現男孩的命運：這樣家庭長大的孩子，他們的光明在哪裡呢？

導演不從批判的角度出發，也不用慣常的苦中作樂手法，反而在清淡寫實的現實和由卡通組合成的超現實之間，生命的碎碎片片拼圖中，

點出光明的所在，那是兩個小孩之間的信任、共扯爛、共患難，即使分開了，也留著童年夢想的「情」，那就是光明，也正是編導所要呈現的「生之『囧』」。

那個「囧」之氣脈，原來就是片中，那個為了逃離現實，兩人計畫前往想像中的「異次元世界」。影片中段，他們更想天開發明了一個遊戲：「只要蒐集到十台大電風扇，就可以做一個超大的龍捲風去異次元喔！」他們還邀請一號暗戀的女生林艾莉一起參加。當電源一開，剎那間閣樓裡的電風扇齊轉，所有衛生紙屑如羽毛般飛舞旋轉，直到跳電的那一刻，樓下傳來二號阿媽的吼聲，才回到現實。最後艾莉靜靜地說聲拜拜，那是最後一次看見她微笑的側臉。原來，女孩也失去媽媽，而媽媽生前教她：「只要記得微笑，就不會害怕了。」

對幸福的渴望

兩位男孩的調皮似乎是無法控制，屢勸不聽，屢罰無用。在這些「調皮」與「惡搞」的行為中，不難讀到兩人相互取暖的友情，以及說不出的無力感，還有那唯一讓他們有力氣奮力活下去的夢想。他們必須挑

舉一切，才能對抗每日生活中的失落，被遺棄的混亂，沒人管、沒人愛的齷齪現實。

原來，「調皮」是他們唯一可以發洩本能的創意、對抗現實世界的方法，而想像「到異次元世界」是沒有母親在身邊的他們，生命中唯一可以填補幸福感的渴望。

因為這種埋在心靈深處無法說、無處說，也不可說的感受，他們外在的脫軌行為，在導演的閱讀下，是無罪的，而且是可愛的。電影中加諸他們身上的體罰，或在全校遊街的心靈處罰，永遠只在皮相上淺進淺出，導演不認為有任何憂傷的必要，因此都以喜趣的方式處理；導演志不在掩埋現實的殘酷，而是榮耀化這兩個小孩自泥地翻身而起的本能及勇氣。

影一製作所股份有限公司提供

救贖的異次元世界

猶如史帝芬史匹柏（Steven Spielberg）的電影如《侏儸紀公園》（Jurassic Park），只要有機會就會修理會計師和律師，《囧男孩》裡所有不關心小孩心靈的大人們，也被修理一番。片頭有肥唇老師，片末也有討厭的媒體，以及那些生了孩子卻往老家送的不負責任大人，但片中最可惡的，應該就是那個像銀行買賣外匯那樣，遵循遊戲規則的玩具店老闆了吧。先是二號無法控制對卡達天王的「欲望」，再加上老闆的「貪」之惡，一把捏碎了他們的夢幻天堂。

片中還是有可愛的大人，除了討喜的梅芳演出阿嬤的角色，那場在廟裡問乩童找孫女的下落，急得滿地打滾，比乩童更像在起乩的表演；還用刀子脅迫二號背九九乘法，諧趣極了。而讓人心痛的一號爸爸，那場一號被帶走後，二號跑去找他，抱著他，他撫著胸口只講出全劇唯一的一句對白：「痛。」令人痛徹心扉，那是對現實的全然無力，想負責卻無能的自我傷痛啊；更是二號失去了一號，心中出現一個無法彌補大洞的痛。

是這樣深深的痛，原來，他們就是片中的動畫卡通裡，那個賣火柴

的小女孩啊！是如此需要小鳥及卡達天王的幫助，而小鳥和卡達天王，都在異次元世界。

電影結束在滑水道的頂端看台上，救生員看到一個瘋狂的小孩，不斷地爬上滑水道頂，小孩對救生員說：「我爸爸說滑一百次就可以到異次元世界。」救生員原來是長大了的二號，那個小孩應該是長大結後的一號的小孩吧！二號興奮地站起來往下看，但最後鏡頭卻只停在他的對講機上的公仔，那正是小時候一號送給他的，如今已是斑駁點點的「卡達天王」。

如同世人身處五濁惡世中對西方淨土的想望，「卡達天王」代表的異次元世界，是孤獨的他唯一的救贖。

不能沒有你

黑白中的溫情

《不能沒有你》改編自轟動一時的新聞事件，一位父親抱著女兒欲跳天橋，說要見總統，只為了女兒上學須辦戶口，讓他們成了無依的人球，激烈的手段，凸顯情與法的拉扯，黑白片的呈現是對現實的批評？還是冷暖的對比？一切唯心造，黑白中也能透出人性的光明。

一個簡單的故事，卻激發出令人意想不到的心理深層效應。

只要女兒能上學

一位在高雄港打零工的無照潛水夫——武雄，平日也是廟會的乩身，因為孩子「妹仔」已屆學齡，警察找上門，請他辦理戶口，讓小孩可以上學。沒想到一到戶政事務所，才發現他在法令上不具資格，因為已失蹤的同居人和他交往當時就是已婚身分，所以雖然阿妹仔是他親生的孩子，但在法律上他卻不是她的父親！從此刻起，他想盡辦法解決，卻發現社會邊緣人的他，根本是戶政、立法制度上的人球。

《不能沒有你》是戴立忍導演的第二部劇情片，片中呈現僵化法治與

人情事理的衝突，影片故事格局不大，卻因導演自覺以黑白影像風格，在控訴媒體的冷血與僵化的戶政法上，更可凸顯社會冷漠，對應父女獨居於陋室、可愛的女兒陪同上工，所帶來的溫情浪漫，產生奇妙的平衡；並帶來情感上與社會上的深度效應。高雄的風貌在黑白影像上，尤其是五金街與小船塢，與超現實間撞擊出濃濃的懷舊感；父女騎車北上，甚至偷摘芒果，都美到眩人目光。這份自覺難逃刻意，卻成就美事。

在真實的新聞事件中，民政法因這起事件已有解套，導演不用聲嘶力竭的控訴腔調講述故事，令人印象深刻的反而是對小人物滿滿的同情，以及小人物「不能沒有你」，和「只要能夠在一起」的單純願望。

到底誰該反省？

在媒體如蟒蛇猛獸的今日，戴立忍曾表示拍這部片，主要是批評媒體的嗜血，沒想到媒體卻對本片的報導如此友好。殊不知任何一個激動情緒，能去頭截尾炒作成衝突性高、好賣的故事，都是媒體賴以維生的養分。這部小成本電影，不僅獲得臺北電影節首獎，又得到南非影展最佳影片，在日本也拿獎、獲獎金，更特別的是本片是黑白片，具有多重

的話題性，正當風潮，當然獲得媒體的青睞報導，這也是當初始料未及的吧！

然而，在影片中，真正要反省的，應該是那一群已被羶腥媒體餵養成冷血的觀眾，以及在權力高位上不知民間疾苦的人們。警察在執法時的流氓派頭，立法委員的油條式圓融，記者小姐如僵屍的冷血無情，和戶政工作人員的「晚娘」臉孔，就是鮮明的例子。相較於主角的好友阿財，一言不發就以行動表示的真摯，產生強烈的對比。

戴立忍透過影片所祈求的無非是人性的溫度，渴求溫度卻以冷靜的黑白，反而撞擊出令人錐心的心理效應。他要說的不過是一句：「只要一開始給一點溫情，就能打破所有疆界。」但總是等到要兩邊都激烈固守本位，出現戰況，免不了衝突，爛打一翻，小人物被逼到牆角，社會付出高額代價了，才見著和局，這才是令人不忍。

戴立忍看不起濫情卻頗擅於經營情緒、拉高衝突，幾處表現都有可看性。首先全戲最精彩的台詞：「阿妹仔，妳真的能看見水底的爸爸？」阿妹仔說：「我只要一直看、一直看，就會看到。」影片掌握了簡單的操縱情緒公式，先鋪陳說明，再到第二次的下水時，因為氧氣幫

浦又故障，在幾乎命喪的時刻，武雄仰視水面鏡頭，聽到阿妹仔的聲音，還看到從船邊俯瞰水底的畫面，超現實的幻覺，連同呼吸聲，製造如夢似幻如泣的效果，拉提觀眾對已被體制拋棄的武雄的強烈不捨。

交叉剪接他出獄後在工作之餘，在放學時分，出現在各個不同小學門口，翹首尋找的畫面，才得知社會局早已安置妹仔到不同家庭，他被法令制止知道她的下落。最後一場戲，單純讓武雄站在船首，無言從海域一路開向港邊，看著多年不見的妹仔……，這都讓一部簡單的電影展現了不言可喻的張力。

個人喜歡影片的場景設計以及場面調度，高雄五金街裡兩個好友窩在那兒吃飯工作，於環境狹窄中互相取暖，堪為難忘的經典畫面；加上男主角陳文彬與林志儒的表現亮眼，兩個素人演員客串演出好哥們，兩人對話的方式，也相當令人讚賞。林志儒演的「好朋友」面無表情，聽了所有人的冷嘲熱諷，然後，像翻桌子一樣，開打起來，是內蘊力強的表演。演出妹仔的趙祐宣，那雙靈動的大眼，更是令人一見即憐，戲劇上的效應立即加乘。

萬法唯心造

雖然電影界期待二〇〇八年《海角七號》或《囧男孩》的票房效應，能在二〇〇九年《不能沒有你》再度展現，但是八八水災將所有社會能量轉到救災，以及比電影更具戲劇力的電視連線災區採訪，和挖掘官員救災不力的口水上，讓電影票房不盡理想；但導演戴立忍在引起文化、社會與法治各層面的注意，以及對影片的討論，已經達到今年（二〇〇九年）國片最高的效應。媒體人、文化人與影評，從各個角度，各自解讀，熱鬧不已。

但是從另一層次來看《不能沒有你》，我們所處的社會本是一個二元對立的世間。人類架設了許多社會機制，旨在服務，或杜絕弊端；如果從另一個角度來看，卻都是可能把當事人推向萬劫不復的火坑。片中浪漫的港邊小屋，一般人可能覺得污濁到無法住人；戶政所的人員依法行事，他們碰到這個港區零工，不願依法，就是鬧事。再從社會局角度看，打零工的單親父親無法讓學齡兒童報戶口，這明擺著就是「失能」與「失衡」的家庭。只是當警察、戶政、社會局一一插手介入，卻斷了父女兩人間的共生臍帶，兩人成了失魂人，造成更多問題。

層層疊疊的社會機制，沒有良性互動；人被媒體的大量訊息轟炸，產生麻痺，一切通路，均阻塞不通。當人要通氣、活血、化瘀，難免要大痛一場。片中的轉折是前臺北藝大戲劇系系主任馬汀尼在片中演出社會局主任一角，溫婉堅毅，在體制中迂迴走出一條路，化解了法令的僵局，讓父女兩人重新有了呼吸的感覺。

生命的幸福、世界的和平，真義為何？該如何企及？萬法唯心。眾生各自安住，自有其三藐三菩提。在「心安平安」的認知下，拿捏「強制執行」、「溫情主義」間的中道，這不二之法，才能真正的解套。

不論如何，《不能沒有你》像是一支刮痧棒，把臺灣社會的血瘀，一刮而出，雖痛，但有益健康。

音樂人生

音樂天才的生命困境

《音樂人生》不僅講述天才異於常人的天賦，更多是主人翁黃家正對生命的疑惑，就如他所言，找到一個好老師，每個人都可以是天才，但人生導師卻不是隨處可見，連父親也無法為他解惑，找到身為人類的意義。誠如悉達多太子的悟道，唯有自己真正體悟，才能創造出超越的音樂與人生。

人類一向好奇有關超能力的人事物，「音樂神童」自然也逃不過一般人的窺視，以滿足各類的詮釋。因為「看好戲」的心理，人們不但喜歡讚歎，更喜歡唱嘆。「天才，就是天才。只有天才才能彈出那樣的曲子。」或「天才，因為桀驁不馴、恃才傲物，終究還是要面對排擠的孤寂、還有創作谷底的殘酷。」

但這些世俗的、淺薄的觀點，卻被本身是大提琴家的香港導演張經緯透過巧妙、多層次辯證的剪接，給顛覆掉了，並引領觀眾來到無比深層的體悟。這個隱而不顯的手法，呼應著現在已十九歲的黃家正在自己部落格上的呼籲，請所有觀眾「不要以神童或天才來看他」，而是把他當成一個「human being」（人類）。

張經緯前後花了六年時間，拍攝香港音樂天才黃家正十一到十七歲的音樂人生。這部電影除了是記錄他的音樂之路，他對人類存在的意義、疑惑與追尋，還有隱藏在影片與音樂剪接間，導演對這位音樂天才處在人間的看法。

音樂天才的奇蹟

黃家正十一歲就拿下香港校際鋼琴大獎，獲邀前往歐洲巡迴演出，更與捷克布拉格的樂團灌錄《貝多芬第一號鋼琴協奏曲》的唱片。故事從他睡眼惺忪地賴在爸爸身旁，不敢去就位彈琴開始，但當他彈起琴來，雙目炯然有神，全身融在音樂之中的模樣，極為吸引人，馬上收服了觀眾的心，情緒高亢地

CNEX提供

看著他創造一個又一個的奇蹟。

他在電台錄音間的演奏、接受call in，與聽眾間的應對，更讓人驚異他小小的腦袋，竟是已如此世故。然而，不一會兒，當他古靈精怪地與父親對話，卻讓人沉重下來。其中，他正經地說：「人終將一死，不如早死。」邊說邊用手揉掉他的眼淚。他的父親既驚訝又愛憐地看著他，但又不願打斷他的思路，讓他繼續往下說，直到家正自己表示：「我不會讓自己太早死！」以安父親的心，彷彿也安了自己的心，父子之情不在話下。

換個場景，當父親提醒他該練琴了，他竟然回答說，不用練了，我在腦中已練了好幾遍了。這種應變力給父親一個軟釘子，卻讓人驚訝他的自律與身心融入樂曲的能力。演奏鋼琴除了瞭解曲意，還得以高度技巧與記憶反覆磨鍊細節，這對十一歲的他，竟一點也不難。

當他長大，我們看到他對音樂的體會與堅持，如何讓他才華盡出，但也開始看到他的局限與問題。他所指導的室內樂團，因為他執意選擇超時曲目，團員擔心可能直接被淘汰，但最後還是以優越的演出得獎，黃家正說：「我要給你們一個education（教育），了解室內樂可以有新

CNEX提供

天才的光明與黑暗

影片中，除了靈魂人物黃家正，還有兩個最重要的人。一個是父親，另一個是他的恩師羅乃新對他的教誨及引導。

父親，是《音樂人生》裡最耐人尋味的角色。因為影片中的母親

風格。」得獎時，他努力控制興奮，但似乎掩不住他睥睨天下的自負。接著當全校因得獎，陷入極大的狂歡情緒，他卻一個人冷靜地在一旁。

還有，即使哥哥與妹妹的音樂才華也不俗，但因為活在黃家正的陰影下，導致哥哥的不屑，因為黃家正瞧不起正規音樂教育，常常蹺課；妹妹的沉默是因為黃家正總以高她一等的方式指導她，要她聽他的準沒錯；同學的排擠，都說明他跟眾人格格不入的情況。

是缺席的，我們看到是醫生父親，如何從小帶他、訓練他。黃家正的哥哥與妹妹也學習音樂，他必然付出相當的心血與金錢，想讓孩子早早就贏在起跑點上。儘管父親一路栽培孩子，但黃家正到了十七歲面對鏡頭時，說出的卻是對父親的譴責：「父親因外遇而與妻子離婚，以及在餐桌上父親談的永遠是音樂與比賽。」

至於老師，黃家正曾提過：「只要碰到一位好老師，每個人都可以是天才。」而他的鋼琴恩師羅老師，從一開始就知道這位音樂神童的罩門，雖然不斷在音樂啟發上，引領他用身心去體會貝多芬音樂的情感；更最重要的是，在個人性格與為人處世上，提點黃家正應以「謙虛」去克服「自負」性格盲點。

我們可以看到，黃家正可以修正自己與他人的琴藝，卻無法改變他自身的業力。因為自己對人生與音樂有超越一般人的體悟，又很早就綻放光芒，他的傲氣可以因為才氣得到包容，年幼時也許讓人覺得可愛，但到了青少年，他的自負卻已形成了人際關係的障礙。

光芒的背後，是無盡的黑暗。享有才氣與名氣的他，內心卻有一個深深的黑洞。他的聰慧讓他可以提出生命的問題，但卻沒有究竟智慧，

來照亮他的負面情緒。

他自覺站的「高處」其實已是他的牢籠，這是身為天才所需付出的代價。

找尋人生課題的答案

《音樂人生》在記錄一個不凡的音樂靈魂之外，談論的是終極的人生課題。黃家正在影片中讓人有無法忘懷的言論，他提出對生命的質疑：「為什麼要演奏音樂？」「為什麼的手會彈琴？」「為什麼人會死？如果人必有一死，為何我不現在就死掉？」「我的人生是不是只有音樂？」「如果真有神，為何世界不公平？」

這部影片不僅是音樂，更是人生，雖只是黃家正一生的前一小段。

但了然生命意義者，必然看出這些問題，凸顯了他老成深思的一面，但這些問題來得早，並不代表悟道得早。或許他終比凡夫眾生早悟道，但之後的修行，仍是遙遙長路無盡。

黃家正雖也有了自己的答案，從影片一開始一直強調「當一個human

being人類，比音樂重要。」但怎樣才是一個真正的人類？片中透露的訊息是：「才華不代表智慧，發問只是開始。」

不管是天才，是庸才，是含著金湯匙出生，或是貧民窟出身……，在法界中，總逃不出生離死別的考驗。黃家正的感悟，讓人不禁想到悉達多太子當年出城時，見到人間生老病死的現象，之後所引發的思考，開始他的悟道之路。兩千多年來讓地球上許多人類，因為接觸了他的思想，而可以有超越的一生。

黃家正的深思能力，是累劫的業力讓他有這樣美好的福智基石。此刻在人生的青年時段，目前面臨的問題看來，他的人生功課尚有寬諒、懺悔、感恩以及謙虛。只有沉潛的虛懷若谷，才能讓出世的才氣持續散發光芒。唯有清澈的眼光才能看清世間問題，了解疑問自有因緣與因果，法界的一切現象只是如此如實的展現。

謎樣的雙眼

眼是心念之鏡

一件糾葛二十五年的凶殺案，因一個眼神而破案；男女主角也因眼神，透露出埋藏不住的情愫，就如片名《謎樣的雙眼》，眼睛是靈魂之窗，眼神會透露內心的祕密，唯有誠懇面對自心，才能散發澄澈而非謎樣的眼神，猶如從穩定眼神收攝心念開始鍛鍊心志，是修行的入門階。

眼睛是人類念頭的頭號洩密者。從眼睛的神情，不只是人類，有靈萬物從來無法隱藏內在各式思緒，尤其是情緒。

眼中無法掩藏的祕密

片名直譯是「眼中的祕密」，電影就從這個角度出發，法院書記班傑明從眾多照片中，發現一個重複出現的角色眼神有異，以直覺找到殺人嫌疑犯，破了一樁原本證據薄弱的強暴殺人案。然而，整部電影真正的重點，在於主角無法遮蔽的是自己的心底情事；他的眼睛打從第一眼，就已透露了他暗戀頂頭上司──女檢查官的祕密。

對照現代流行的熱門影集《X檔案》（X Files）、《CSI犯罪現場》（CSI），看慣了高科技影片的觀眾，看到《謎樣的雙眼》（The

《Secret in Their Eyes》中的「手工業」式、靠第六感偵查犯罪的老古董手法，可能會覺得全片過度文藝腔，並且太一廂情願。但是也因為在那樣的時空背景下，讓這種幾乎落後的辦案方式，可以以美好優雅的方式揭露萬年不變的「人性」。影片的妙處在一層一層撥開社會制約的重重羈絆，看到人的嗜好，以及眼神如何透露出心底的欲望。

影片就以此雙線進行，主軸是他努力破案但殺手卻因特權而逍遙法外的回憶，副線則是他深愛上司，卻礙於教育、收入、工作位階，以及家族社會階級，兩人從未正面承認彼此的情感。全片搭配橫隔二十五年的時空，回憶與現實交錯，再加上主角以小說方式回憶凶案，其文筆的觀

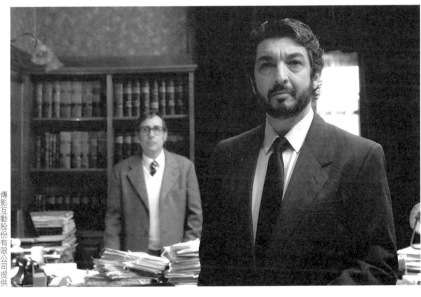

傳影互動股份有限公司提供

點，讓人在觀看此片時，意猶未盡。

《謎樣的雙眼》是由來自南美洲阿根廷、旅美二十多年的知名導演璜荷西坎帕奈拉（Juan José Campanella）所執導，曾導演紅遍全球的《豪斯醫生》（House），並回阿根廷拍攝了幾部頗受好評的影片，包括二〇〇一年入圍奧斯卡外語片的《新娘的兒子》（Son of the Bride）。此片在今年（二〇一〇年）打敗呼聲高的《白色緞帶》（The White Ribbon），獲得奧斯卡金像獎外語片獎，這是阿根廷距一九八五年的《官方說法》（The Official Story），二十四年以來二度獲獎。

糾結內心二十五年的命案

故事開始於退休的法院書記班傑明，決定將二十五年前、震撼並直接影響他一輩子的一件案子寫成小說。他回想當初接觸到那起少婦姦殺案時，心中所受的巨大衝擊；因為死者年輕又貌美，卻遭到如此殘忍的對待，他不由自主地開始明查暗訪，不惜用自己的前途做賭注，也立定決心要破案。

因為班傑明的直覺，看到死者照片中一位無法隱藏愛慕「眼神」

的男子，認定他可能是嫌疑犯，以及班傑明手下那位愛酗酒的助手，從嫌疑犯的信件裡注意到人性中無法改變的「嗜好」，加上他的上司女檢查官愛蓮也不顧上級要撤銷案件的壓力，私下協助辦案，終於破了案！意想不到的是，殺手因身分還是被上級特赦釋放，讓班傑明有了生命危險，遂在愛蓮安排下，趕緊匿名逃到他鎮。

二十五年來，他對這起案件後續所引起的一連串事件無法釋懷。他認定是案件本身所留下來的疑點，讓他無法安寧。因為被釋放的兇手，在殺了他的助理後，好像從人間蒸發了。同時他也正經歷與愛蓮一段若有似無的愛情，但因為愛蓮出身世家，又剛從美國康乃爾大學畢業回阿根廷，兩人階級明顯不同，雖因辦案情愫漸增，卻因命運作弄被壓抑、深藏。但隨著寫作，陳年舊情再次浮上水面，而他也終於把對案子裡的最後一個疑點揭開……。

故事背景是一九七四年的阿根廷，之前軍事強人裴隆結束二十年的流亡生活後，一九七三年重新返回阿根廷，贏得總統選舉，但裴隆在當年七月就病逝了，之後政治敗壞，右翼的軍事獨裁政府主政，許多案件均草草結案，造成冤獄或政治特權的特赦層出不窮，讓正義無法伸張。

卸下包袱得解脫

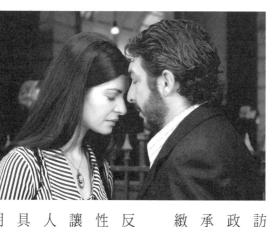

影片迷人之處，是畫面在現實與超現實之間，回憶與現實交錯。

原來這開場是退休的班傑明在書房一角，寫著一頁又一頁的小說的片段，而寫寫撕撕之間，寫作的素材是關於他曾經加入辦案，一樁發生在二十五年前的強暴殺人案件，因為還有一些疑點未釐清，他決定回去拜訪愛蓮。影片結構在現實與回憶、凶案與政治黑暗、愛情與友情、人性懦弱與勇敢承擔、犧牲與復仇等主題中來回游走，精緻複雜卻仍條理分明。

影片另一個迷人之處是精練的對白，反諷與幽默搭配得宜，加上幾個具喜劇調性的場景，以及很有張力的愛情對手戲，讓原非是有些陰鬱的黑色偵探類型，有了迷人的溫度。此外，場面的調度，場景與道具（例如小紙條及老打字機）也都巧妙運用。班傑明為了訓練自己直覺寫作，在午

夜夢醒，常隨手寫下腦中所浮現字眼的小字條，有次他寫下「Te Mo」，是「我 恐懼」之意；而老是打不出「A」的古老打字機，讓他在片末突然醒悟，在「Te Mo」字條中加上A，變成「Te A Mo」，即是葡萄牙文的「我愛妳」，他轉而勇敢對愛蓮表白示愛。

影片最後抖出的包袱，是最震撼人心的。原來，當年班傑明的助手醉臥在班傑明家，當受雇的殺手前來，他把班傑明的照片蓋下，是刻意要讓自己被誤殺，因其自覺無法從酒精的誘惑中活下來，決定自我犧牲；另外，片中最傷心的人，是妻子被姦殺的銀行行員，二十五年來離群索居的生活方式，也解開了兇手為何從人間消失的謎團。原來，當他發現當時阿根廷法令無法為像他這樣的小民申冤，因為阿根廷沒有死刑，無期徒刑是對惡徒的極致處罰，但因兇手為政府做地下工作而獲得特赦，於是他乾脆自己當起刑罰的執行者，私下把凶手羈押，並搬到郊外。他認為自己為妻子復了仇，也為社會執行了「正義」……。

從眼神收攝開始修行

傷痛的記憶，從不會因壓抑而抹去，人類用不同的方式處理，也

造就了不同的人生。銀行行員對已逝的少妻，當思念漸模糊，他決定以執行「正義」來表示對亡妻的執愛，不過他監禁了仇人，其實也監禁了自己的一生；而班傑明在人過中年，決定以面對的方式，並且從「Te A Mo」——我懼，昇華到無懼的「Te A Mo」——愛，這是他自己、也是愛蓮一生的最大救贖。

《謎樣的雙眼》是部成熟的影片，縱使題旨不脫世俗觀念，用超越階級的愛情做為人生最重要的救贖，而非真正的面對自己「心無罣礙，遠離顛倒夢想」的境界，但是，片名中以「謎樣的雙眼」做引申，卻是饒富禪修意味的提點。禪修中，不論動禪或靜禪，半閉垂目其功能在靜慮。高僧大德眼中清澈無波有光，是修練內在的結果。從穩定眼神收攝心念開始鍛鍊心志，是修行的入門。

心靈暗湧

滌清心靈的清泉

怎樣的過去掀起兩個人的心靈暗潮，一個是加害者、一個是被害者的母親，如何透過懺悔與寬恕，得到真正的解脫？《心靈暗湧》以水為象徵，可以滌清心靈之罪，也可以是息瞋的寬恕之水，帶來人生的清涼。

壓抑是最龐大的負面力量。

若沒有深入心靈暗室，將底層的悔恨曝曬出來，沒有說出來的一切，永遠是最強烈的未爆彈。來自北國挪威的電影《心靈暗湧》（De Usynlige / Troubled Water），正說明了人們「觀照自心」、「懺其前愆」是勇氣也是內明的智慧展現，而瞋心是引起瘋狂之毒，「放下」才能真正擁有。

故事是關於楊湯瑪斯韓森，在青少年時期被控謀殺一名四歲小男孩而入獄服刑。出獄後，他決定對自己的過去絕口不提，重新開始另一段人生。他憑藉彈奏管風琴的天賦，在奧斯陸老教堂找到管風琴師的工作。他出色的琴藝和沉靜的氣質獲得了教堂長官的賞識，也贏得了女牧師安娜的芳心。

認錯與寬恕都需要勇氣

但命運總是愛捉弄人，他竟然在教堂內遇見了當年受害孩童的母親——阿妮絲。當時她帶著一群學童到教堂參觀，並聆聽碩大的管風琴傳來美妙神聖的音聲，她抬頭一看，不可置信地認出演奏管風琴的楊，就是當年被控殺害她兒子的少年。

她平時維持的理性，瞬間崩塌，再次陷入了當年喪子的悲傷和恐懼中。

影片的衝突點在於，原來當初在法庭上，楊從不願承認自己是殺人兇手，他只承認自己和同夥只是想要偷走嬰兒車裡的錢包，沒想到一個四歲的男孩躺在車上，他們將嬰兒車推到樹林中，找到錢包轉頭正要分贓，不料車上孩童醒了，孩童想趁楊和同夥爭吵的分神時刻逃

雷公電影有限公司提供

離，卻在河岸旁摔倒，頭撞擊大石，血流如注，楊抱起孩童走進河中，以為孩子死了，但是孩子並沒有死，只是楊卻手一鬆，孩童就順著湍急水勢漂向下游，下落不明。由於小孩失蹤，法庭仍依殺人罪將他入獄服刑。阿妮絲與先生一直無法釋懷的是，楊在法庭中不但不願承認，更不願道歉。

影片想闡述的是，「認錯」與「寬恕」同樣需要勇氣，而拒絕承認罪過與拒絕接受現況，兩者與瘋狂均無差別。人該如何找到那份勇氣？導演藉由精湛的敘事手法，細膩地剖析楊在「該坦白還是掩飾」中的矛盾，他內心渴望得到最後的解脫；而阿妮絲夾在「選擇仇恨還是寬恕面對」之間，無法選邊的撕裂感，使她無法正視生活。

導演艾瑞克波貝（Erik Poppe）的選角毫無疑問是成功的，尤其是飾演楊的保羅史維瓦漢黑根（Pål Sverre Valheim Hagen）將陽光外表下的陰鬱，詮釋得絲絲入扣；而演出阿妮絲的崔娜蒂虹（Trine Dyrholm），更是全劇成功的關鍵。她極具說服力的表演，使人看到一個受創的母親，在理性與失控邊緣的細膩詮釋。

懺悔的力量

挪威的艾瑞克波貝導演是當代經常被談論與佩服的導演，他內斂地將「罪與罰」的舊主題與「上帝無所不在」的討論化暗為明，成為角色間的談話內容，直接點醒女牧師「說法容易，修行難」的矛盾，實則是眾人共有的脆弱。

雷公電影有限公司提供

曾當過廣告片導演的艾瑞克波貝，運用充滿個人風格的場面調度，捨棄當代電影濫用電子特效的輕浮態度，以精準的攝影，並善用水的意象，把人被重重回憶所困，幾乎窒息的痛楚表現出來；而另一方面，電影的開始與結尾，水的出現又更說明，所有一切如雪泥上的鴻爪，都將消失，無論是悔是恨，水都將之帶走。

艾瑞克波貝用時空調位的剪接，深化人世間因果關係所帶來的震撼，重組事物的因果關係，讓觀眾在不同的時間點，分別以楊或阿妮絲的觀點，去看事物的進行。每一次剪回重要的劇情關鍵點，都帶來更多觸及觀

眾心靈的細節。

片中有無數處感人的片段，最憾人的是那場阿妮絲先生的新老闆宴請他們的晚宴。打破社交宴會上膚淺偽善的交談，老闆夫人與阿妮絲兩人突然喃喃自白，一個兒子是毒蟲，一個是失蹤多年，雖然當場相當尷尬，但兩人均有豁出去的坦然，甚至最後點了當時孩子要求卻來不及吃的餅乾當甜點，那直視內心的勇氣，更顯女性同盟劃破虛偽的強韌力。

影片末段是一個無法原諒對方或遺忘過去的母親，在精神分裂的邊緣做出類似復仇的舉止，而楊如何願意犧牲自我以救回一名無辜的孩子。在生死邊緣，他終於在阿妮絲面前說出當年的經過，並徹底懺悔；也在這一刻，幾乎鑄成大錯的阿妮絲，終於恢復神智。

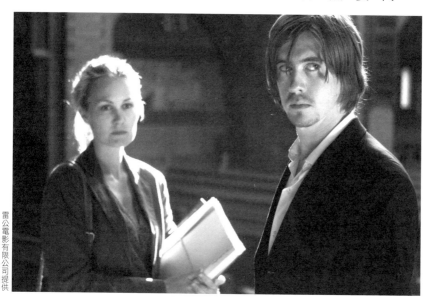

以智慧照見心底之謎

回顧劇情，「楊到底是不是殺人罪犯」的謎，是支撐全劇的主軸。

阿妮絲曾直接挑釁教堂的長官，問他怎可聘用一個殺人兇手？他回答：「若教會不能容納這樣的人，那他更無容身之處了。」但更深邃神祕的謎是，沒有人能了解，一個殺人兇手為何會成為教堂樂手，如此神聖純淨樂音竟可以從一個有凶殘念頭的人手中流洩而出，連在教堂外的人聆聽都會流下眼淚？這個刑期服滿出獄的更生人，為何無法面對阿妮絲，說出抱歉的話？換句話說，一個無法面對自己的人，怎可能彈奏出如此高貴的樂音？是上帝用這個案例來測驗人心的純淨與無分別嗎？這正是編導真正的弦外之音，也是影片到頭來，真正力量的所在。

《六祖壇經》：「若真修道人，不見世間過。」多年前的悲劇讓楊和阿妮絲的生活都蒙上了巨大陰影；但真實生活中，他們身邊所有的相關人事物，都受到不同程度的折磨。因為意外，因為一念之差，一個小孩失去了生命。但猶如聖嚴法師自在語中：「救苦救難的是菩薩，受苦受難的是大菩薩。」法界一切沒有對錯，在因果之外，若能拉高角度來看，楊與阿妮絲兩人分別是對方的生命課題，也只有經過這般深刻的

痛楚,展現出來的良知,如一道光射進生命的隧道。一個從「懺悔」入門,一個從「寬恕」入道,各是各的圓通之法。這良善之光,是內明之光;藉由苦痛,磨亮他們原有的內在之光。

而一般人常以為「明白了法,就是擁有了法」,其實離成道有十萬八千里之遙;只有在日常生活中實修,才能真有得。聖嚴法師說:「心不隨境,是禪定的工夫;心不離境,是智慧的作用。」觀照我們的內心,從遇到境界所觸發的情感,看清起心動念,到回復清淨本心,是一生的功課。

潛水鐘與蝴蝶

心念超越身體的限制

「難道是我曾視而不見或充耳不聞，還是非得有道不幸之光，才能照見真實的自我？」禁錮在如潛水鐘般笨重的肉身監獄裡，心靈的蝴蝶如何振翅飛翔？

一九九五年法國時尚雜誌《ELLE》總編輯尚多明尼克鮑比（Jean-Dominique Bauby），曾是人人稱羨的社會菁英，開朗而健談，熱愛文學、旅行、美女、美食，擁有意氣風發而美好的人生，卻因為俗稱的「腦溢血」——腦幹中風，突然病倒。

無常的意外造訪

鮑比在三週後醒來，才知道自己罹患了罕見的「閉鎖症候群（locked-in syndrome）」，他的意識清醒，卻全身癱瘓，無法言語，右耳也失去聽力，幾乎無法與外界溝通。鮑比唯一能夠表達內心想法的方式，是用語音矯正師桑德琳（Sandrine）發明的「字母溝通法」：由旁人將二十六個字母逐一念出，直到他用唯一能眨動的左眼皮眨一下，示意對方把該字母記下。如此由一個字母一個字母拼成單字、一個單字一個

單字拼成句子，就是鮑比用來與外界溝通的管道。

入院半年後，鮑比決定開始寫書。一九九七年《潛水鐘與蝴蝶》（Le Scaphandre et le papillon）終於出版。薄薄的一百多頁的小書，是鮑比眨動左眼皮慢慢寫成的。每天，在出版社同仁到達醫院前，「我必須將每個句子都先攪拌過十次；把一個段落、一個段落的文句都背下來。」如此的心靈力量令人震撼，吸引導演朱利安旬納貝（Julian Schnabel）將此書改編成電影。

本片以鮑比於醫院中醒來作開場，最終以感染肺炎死亡結束，期間描述他在院中，為了與外界溝通以及從事文學創作所做的努力。電影承襲著原著的口吻，以第一人稱的觀點鏡頭，讓觀眾一開始即與中風的鮑比身處同一苦境。柔焦的鏡頭，模糊的光影在眼前晃動，中風昏迷多日的主角終於醒來，開場即帶來震撼。導演讓觀眾看到鮑比的態度，全片幾乎沒有怨言，反而有種輕鬆自在的幽默。以《潛水鐘與蝴蝶》為書名，即指自己的生命像被「潛水鐘」禁錮的形體，無法自由活動，但心靈卻如同「蝴蝶」般自由飛翔。肉身的苦痛，反淬鍊出心靈的智慧。

木石般的身軀能否重獲自由？

「……小錢包的拉鍊微微開著口，我瞥見了一把旅館的鑰匙，一張地下鐵車票，一張對折又對折的百元法郎鈔票。這些東西好像是被送到地球來的太空探測器，以研究地球人目前的生活型態、運輸型態、交易型態。這些東西讓我心慌，也讓我沉思。在宇宙中，是否有一把鑰匙可以解開我的潛水鐘？有沒有一列沒有終點的地下鐵？哪一種強勢貨幣可以讓我買回自由？」 （《潛水鐘與蝴蝶》p.127）

導演交叉剪接鮑比在病中回憶發病前後的種種，以及對美食、性愛等的想像。與中風後如木石般的身軀對照，形成殘酷的對比，讓人深深感嘆一切的無奈與無常。然而，情緒上的諸種起伏，讓演員馬修亞瑪希（Mathieu Amalric）詮釋起來，顯得不誇大，也不過度壓抑，包括忿怒、悲痛、懷疑病情、期待康復、想念情人、食物、家人、父親，以及自己對文學創作的未竟夢想，全在導演的鏡頭運用下，遠離煽情的可能，主觀又客觀地拼組出鮑比的一生。

然而，美麗的蝴蝶再怎麼輕盈，也舞不出潛水鐘沉重的束縛與壓

迫，絕妙的字句，滿溢的文學趣味，反而讓人時時感受到那沉重的身體苦牢。「只能靠著想像和記憶，逃離我的潛水鐘。」若無對生命無常的認識與體悟，那無窮盡的心靈苦獄才是真正的刑罰。

不幸，造就自覺的機會

「如今在我看來，我的一生，只是一連串的未竟之事。」

「我沒有好好珍愛女人，讓幸福的機會溜走⋯⋯，這是一場我早知比賽結果，卻沒有下注在贏家的馬賽。」

鮑比回憶著以前舒適地在浴缸泡澡，而今卻只能一週一次靠看護工替他沐浴；回憶著兒時臘腸的美味，中風前的最後一餐卻沒有細心品嚐，而今只能依靠胃管攝食；回憶著過去替孩子們包尿布、推娃娃車，而今反倒要讓兒子來擦拭無法緊閉的唇間流出的口水⋯⋯，面對自己「被命運處以沉默的重刑」，鮑比無法再用肉身揮霍生命後，終於開始對生命有所反思；不幸的命運，反造就自覺的機會。

當不幸發生，全世界的友人，從拉薩到新德里，從耶路撒冷到翡

冷翠，均發願為他祈福；只是，念力、願力的力量是否抗衡得了業力？

鮑比回憶中風前最後一次與父親見面，兩人愉快地交談，當他提到自己的文學大夢是改編《基度山恩仇記》成為現代女性版本，父親開玩笑地說，如此會是對經典的褻瀆……。

是一語成讖？如今他反倒先領受了和書中主角一樣的黑暗心靈之刑罰。

寧靜面對生命的真相

本片或許尚未觸及深層的生死覺醒，仍停留在對人世的眷戀，回想身而為人的種種喜樂，卻因過往的揮霍而抱憾，因此提醒要好好把握生命與光陰。對「當下」的體會，當然離實修「當下」心靈課程的成就尚遠。不過，書和電影最大的意義，在於展現作者的態度，導演用影像展現生命的華美（回憶）、身口意分離之苦（癱瘓），及意志的能量（寫書），仍具有警醒的力道。

導演曾表示，他拍這部電影最大的動機，是希望電影能和原著一樣，成為幫助人們泰然面對死亡的自救工具。無論恣意揮霍生命，或戰

戰兢兢如履薄冰，人最終都要面對同樣的死亡課題，是要倉促懊惱、恐懼心慌，還是寧靜面對生命河流不停歇的真相，接受生命中的變化，考驗著每個人的智慧。如何在無常的人生中，體認生命的真諦，透過本片，以真人實事的生命見證，將帶給觀眾不同的省思。

險路勿近

回到平常心 以觀惡境

一連串的暴力與血腥殺戮，起因為何？又將如何收場？柯恩兄弟在《險路勿近》裡，一改觀眾熟習的嘲諷姿態，轉而表露出對宿命與因果的謙卑與臣服，衝破現代暴力事件層出不窮的黑色迷障，嘗試著以平常心，諦觀世事的險惡與橫逆。

榮獲奧斯卡最佳影片、最佳導演、最佳改編劇本及最佳男配角四項大獎的《險路勿近》（No Country for Old Men），探討無法遏止暴力蔓延的無力感，以及無明貪念隨機迸發的放縱，影片如此靠近黑暗，卻在最後談到夢境戛然而止，具有深層的反思勁道。

層出不窮的暴力起於無明

電影由湯米李瓊斯（Tommy Lee Jones）飾演的小鎮警長，對美國愈來愈多暴力甚感不解的旁白開場，接著一連串事件讓老成的他，在辦案上愈來愈使不上力，甚至不願積極參與；到最後以退休為主線，鋪陳出由喬許布洛林（Josh Brolin）飾演的獵人，因貪財惹來殺身之禍，遭哈維爾巴登（Javier Bardem）飾演的冷血殺手一路追殺的驚悚情節。「無明」

是所有事件的起因，但包圍在這無明外圍的，是無盡的貪念：販毒、黑吃黑、黑幫大混戰，一路製造屍體。不僅是探討「隨機殺人」的冷血暴力，更把宿命置入。一向擅長「冷血暴力」、「黑色笑料」的柯恩兄弟（Ethan Coen、Joel Coen），在本片中展現了不同以往的思考向度，亦即從嘲諷的姿態，轉而對世間某種力量的謙卑與臣服。

《險路勿近》的好看，不只是哈維爾巴登的演出令人坐立難安，從形式上來看，影片結束在退休警長把夢境講完，兇手也沒抓到的平淡結局，這種開放式結尾的敘事結構，除了可能讓人覺得電影沒演完，還引發辯論：到底是有意為續集鋪路的取巧？或大口氣論概世事「法無定法」的老成？其實，細心的觀眾可以從片頭湯米李瓊斯的旁白得到答案，洞悉全片的真正重點，在於老警長個人的內心思路上。

開場是他回憶生前也是警長的父親，問他對於現代層出不窮的暴力該如何處理；到片末則夢見父親騎馬離去，整個過程概括了他的內在思惟，全片藉此展現真正的力量與深層的反省，開頭與片尾平淡地呼應，輕輕點到卻力道無窮。

反傳統善惡的角色

論角色設計，喬許布洛林演出有獵人身分的臨時焊工，個性執傲不輕易放棄。某日獵鹿循血跡竟發現一個火拚後雙方幾乎全亡的現場，僅剩一名奄奄一息的墨西哥人向他討水喝，獵人身上沒水，愛莫能助轉身就走，接著發現現場遺留下一筆兩百萬美金的鉅款，於是他做了可能是所有凡人都會起心動念做的事——一念「貪財」，反正現場無人證，隨手拿走。到了半夜，獵人因一絲良知，回頭帶水想給尚存一息的墨西哥人，卻因此被冷血殺手認出，成為追擊目標，也引發出後來的連環大逃殺。

他原是獵人，現在淪為獵物，卯力鬥智與哈維爾巴登飾演的變態殺手奇哥力抗，一路鬥智血拚，幾成英雄角色；沒想到，又一絲良知讓他想要把錢交給妻子，反倒再度遺留下線索，最後又因「貪酒貪色」，失去警戒，遭另一批墨西哥殺手追殺而身亡。他的惡讓人覺得活該，但每次一絲表面的「善念」卻又讓他更倒楣，顛覆了好萊塢簡單的善、惡二元論，瞥見複雜的業力循環。

來自西班牙的威尼斯影帝哈維爾巴登演出的變態殺手奇哥，演技

驚人，但其變態形成過程卻被略過，使得角色設計相較下較為淺平。他的殺人規則是，只要誤我、背叛我、擋我路者必死，沒擋路的無辜者則須擲銅板定自己生死，如此讓人不寒而慄，是導演用來栓緊全片氣氛的繩索。再論湯米李瓊斯飾演的貝爾警長，他一路想了解為何有如此的暴力，更想保護事件中的當事人，沒想到他終究被殺了。他的複雜心理層面，是全片的真正重點，導演藉由幾場對話戲來呈現。他到農場拜訪曾任警探的叔叔，問他：「當年傷害你使你殘廢的人，若沒死在牢中，出獄了，你會怎麼做？」叔叔回答：「什麼也不做。因為若只想討回公道，只會付出更多。」對於抓不到壞人的無能為力，叔叔更進一步回答：「You can't stop what is coming.」因為「該發生的就是會發生，你無法掌控一切，若有這樣的想法，那就太自以為是了。」「不管世界變得如何邪惡，我們都必須繼續過日子。」

生命終回歸到清澈的原點

最後的火拚現場，貝爾警長與當郡的警長間若有似無的對話，更有龐大思考空間：「有一種力量在那裡……，我們無法遏止。」此片可說

比導演葛斯范桑（Gus Van Sant）當年描述校園瘋狂殺戮事件，探討「到底為什麼會有這些令人無法明白的暴力」而獲坎城影展大獎的《大象》（Elephant），更進一步地闡明生命應回歸到原點的境界。把事件從個人的失常，拉大成為一個無盡的因果網，把屬於邪惡力量追蹤的宗教議題，用極平常的對話來處理，這些都深深震盪著外表冷靜的老警長。兩人言詞平淡，但卻是把因果輪迴的大自然法則的尊重，一語道破。讓人明白，這漫延在美國及世界各地的各式暴力，正呈現一股無法擋的向下沉淪之狀，如森林大火之燃燒，勢必要某種程度的燒灼之後，才能停歇。也如地震的成因，是地殼長期蓄集能量的釋放，非得經歷一次大震盪方可平息。然而每次的腐敗與沉淪，都是舊形式的汰換，新勢力的蓄集。

只是《險路勿近》不訴諸宗教力量來得到救贖，也不論斷之，反而回歸最單純的生活面。突兀的結尾沒有工匠味，反而充滿了對生命真正的了解。目睹著連續殘忍殺人的暴力，並自認無力解決的退休老警長，面無表情地講述著關於父親的夢境：他看見父親在黑夜中騎著馬，手中拿著的牛角，散放微微火光，雖然伸手不見五指，但他清楚感覺到那溫

暖的火光與父親就在前方等著他。

　　於是，他不再帶著對暴力不解的疑惑、無法破案的愧疚等龐大情緒看世事，一切似乎讓他開始朝向如老僧入定般不動心地過日子。從迷到疑到回到平常，那「如如不動」與「敬禮無所觀」的清澈，可是一般主流觀眾所能接受及明白的？科恩兄弟導演的這著棋下得險，一細察，即知內勁無窮。

波米叔叔的前世今生

因困惑而著迷，因明白而解脱

人是否有前世今生？科學尚未定論，但佛法與一般民間信仰皆相信輪迴之說，從《波米叔叔的前世今生》可知，今日所做是前世的果、來世的因，如果明白因果循環，看似玄祕的事都不過是自然發生的。

這是一部挑戰一般人對人間與靈界空間的認知，也許令人困惑，卻是力量十足的影片。

在國際影壇中被譽為「欲望叢林召夢師」的泰國導演阿比查邦韋拉斯塔古（Apichatpong Weerasethakul），新作《波米叔叔的前世今生》（Uncle Boonmee Who Can Recall His Past Lives）獲得二○一○年坎城影展金棕櫚獎，是改編自一九八二年一位僧侶所寫的故事，回憶他曾遇過一個可以看到自己前世的男子。影片沒有蓄意的靈異氛圍，也沒有花俏的剪接來神祕化劇情結構，只敘述波米叔叔發現自己得了急性腎功能不全，回到家鄉，來到泰國北部的農場養病，希望能在最親愛的家人身邊度過餘生。

走向迷幻森林

某天夜裡，他看到亡妻惠與失蹤多年兒子波松的靈體，竟不約而

同出現。惠幽靜靜地陪他吃飯，波松以紅眼猩猩精靈的形貌來探望他。

奇異的是，小姨子珍、煮飯雇傭東，以及幫他洗腎的看護等，見到亡靈與山中精靈，一開始或許有些驚異，卻沒有大驚小怪，對靈界眾生的存在，心中沒有罣礙。觀眾不免在心中尋思，是行屍走肉般對生死的麻木，還是對一切見怪不怪，澹泊無欲的平常心？導演沒有多做解釋，讓影片如單弦彈奏，卻發出無窮餘韻。

波米叔叔的亡妻惠因病早逝，竟沒投胎，一直遊蕩在山林間。至於紅眼猩猩，原來他的兒子在年輕時，受父親影響迷上攝影，某日在山中無意間拍到猩猩在林間高空飛躍的遠景照片，自此迷上森林，日日在林間尋找，不斷深入。直到林間魍魅類的生靈紅眼猩猩出現，波松與牠們神識溝通，致使自己外形幻化成猩猩。是幻化？還是離開人身軀體，進入其他猩猩身體呢？是中邪還是

瀚宇國際媒體提供

輪迴轉世？

影片如日記般記述，觀眾看著生活簡樸無求的波米叔叔，在鄉間房屋與農場工人的互動。然後他回溯今世前生，更夢見未來世種種。他開始回想會得此疾，是不是緣自他早年在泰國北部與寮國之間的戰爭，殺了太多人，滿手血腥使然。然後在亡妻的擁抱中，他開始帶著身邊的人走向森林深處。

前世的記憶

途中，他看到自己的來世，然後來到一個洞穴。在非常深的地底深處，他聲稱這是他首次降生之地，那山洞壁上在手電筒的照耀下所閃爍的亮點，乍看如太空星系。更談到來世，在非常科幻的未來，他因懷抱前世記憶而成為罪犯，將必須不斷躲避警察的追捕……。

這段玄祕的健走行途中，除了一群在樹梢林間的紅眼猩猩，彷彿在送行般沿途不斷出現，當中還穿插了一段古代公主與勇士僕人的錯戀，因認為勇士愛的是自己的身分，才忍受她面紗之下的醜容，公主傷心走向山澗水池中，竟與一隻會說話的鯰魚心靈相通而相愛。這到底是誰的

前世？波米？公主？鯰魚？勇士？還是公主與鯰魚是妻妹珍與雇傭東兩人的前世？或這一切只是瀕死的波米叔叔曾看過的電影，在他的意識屏幕上播放？

當波米叔叔的喪禮過後，珍於旅館休息，一邊整理收到的奠儀，一邊對像是她女兒的女孩說話。此時有人來敲門，原來是位出家師父，而且竟是東，波米生前為他煮飯的傭人。珍讓他進來，東洗了澡換了便服，然後三人一起看電視。女兒睡了，珍與東兩人以令人無法置信的靈體出竅方式外出。出體的能力，是珍與東早就會的？還是她聽波米的話，到農場邊的寺廟去學的？在狹窄俗豔的卡拉OK餐廳中，沒人理會他們。炎熱卻冷清疏離的空氣，他們互相觀望，電影到此結束。

瀚宇國際媒體提供

影片如日記一般，記述將死的波米叔叔的生活遭遇，前世今生的遭遇就是影片的主線劇情，導演不明說「因果關係」的神祕氛圍，眾人幾乎如著魔般隨著波米叔叔深入林間行走，從白天到黃昏再到黑夜，沒有解釋；片中也不說明人與獸或諸生靈間的輪迴與轉世，也沒有一般觀眾期待的結局，更無提及任何生命解脫之道！彷彿在天空下，人界與靈界共處任一時空，這不過是自然的事。

形、識的流動

全片秉著「念念有形，形中有識」的萬物有靈，以及輪迴觀為主軸，甚至讓波米叔叔在談論因果時，也無道德勸說口吻，僅單純輕描淡寫讓波米叔叔在病榻回想自己在一九六五年泰國北部與寮國邊界的戰爭，殺了不少人，或許是得此病的原因。

整部電影中描述靈界沒有祕密，但一般人容易只聚焦於生命的記憶與死亡。其實「靈體出竅漫遊不同時空」、「憶起前世今生來世的能力」等議題，在好萊塢電影中不是新鮮事，《出竅情人》（Just Like Heaven）、《穿越時空愛上你》（Kate & Leopold）、《索命麻醉》

（*Awake*）與諸多影集都已涉獵此主題，從浪漫愛情到驚悚警探辦案，隨著新世紀媒體資訊流竄，是否開啟了更多人封閉的心智，明白生命真相卻待考驗。

「欲望叢林召夢師」是對阿比查邦導演追求電影藝術的讚美，但他真正的能力，除了「人的意識在某種情況下可以出體遊走」是尋常之事，更是直接呈現宇宙間眾生生死真相：那是無盡的輪迴，而眾生應是精神存在，肉身只是借居之軀殼。

也許有許多觀眾執意憑電影的片段，忍不住發揮想像力，要去編排主配角的前世今生，甚至劇情。但沒有答案的困惑，或可導引觀眾的尋思：去釐清前世今生，並無意義，因為如同電影一般，可能前世今生來世本來就是非線性，只是任憑意志重組拼圖罷了。

五蘊皆空的生命真相

在佛經中早已指出，虛空中本就充滿各種眾生，自古人類與大自然，以及諸生靈，一向彼此禮敬，溝通無礙。但隨著科技文明發展，講求眼見為憑的物質證據，所有關於宗教信仰或玄妙之事，常被斥為怪力

瀚宇國際媒體提供

亂神，原因在現代人離古代玄祕知識，以及生命的智慧愈來愈遙遠；又有些懂得溝通靈界的人為滿足私欲，其敗德行為留下令人生惡生懼的印象，故更加貶抑與神祕化。

《波米叔叔的前世今生》打破神祕，讓觀眾看到人類靈體不論移形換位、靈神出竅、憶起前世今生來世的能力。《楞嚴經》也提到這些是修行過程必經的五蘊魔病。除學佛修禪的修行人外，一般人也可能在大創傷或瀕死狀態，因五根五蘊均鬆動，而有這些能力。人間與靈界空間本無界限，是眾生被自己的眼局限。

修行的人均明白五蘊本就是虛幻不實，只是眾生常是以色蘊為我，又執取色身不放，這種身見會是修行的最大障礙。能超越我執，才是真正清淨的佛法。

如何在亂世中也創造秩序，安定身心？禮敬靈界眾生，不與之流轉，導演阿比查邦不具體提出而以冷眼觀之，觀眾受影像劇情所撼之後，是否能明白於心？

今生，緣未了

今生，緣未了

引渡生命幽谷的信差

你能想像生活中突然闖進一位神祕人物，他竟然可以預知某人的死亡，為主角的生活掀起波瀾，原以為是自己死期將至，不料竟是親愛的人。這是主角從學習親人的死亡，到了解生命真諦的奇異旅程。

生命的課題已異常沉重，但一般人更難承受的是，死亡；更難想像的是，死而復生。

法國作家紀優穆索（Guillaume Musso）的第二部小說《然後呢⋯⋯》（Et Apres⋯⋯），在法國暢銷一百五十萬冊，更勝於《刺蝟的優雅》（L'elegance du herisson），後被改編成《今生，緣未了》（Afterwards）。

本片雖改編自法文小說，整個場景卻在美國紐約與西岸拍攝，故事敘述一位事業成功、人人稱羨的紐約律師，遇到自稱可以預見將死之人死期的神祕人物，開始了一連串超乎想像的生命之旅。

預知死期的神祕人

身為主角的納珊，是一位紐約律師，一向孤傲，雖然事業成功，但人際關係冷漠。一日醒來，他突然覺得手麻，到了公司，一位神祕醫師

來訪，提醒他做健康檢查。他被這突然冒出來，但並非冒牌醫師所說的話，感到火冒三丈。

納珊調查到這位葛醫師是在某大醫院負責臨終治療的主治醫師。他不甘願地去做了所有健檢，結果顯示他一切健康正常。他質問這位醫師為何突來騷擾他的生活，但葛醫師卻能說出他的手逐漸麻木的事實，讓他大吃一驚，接著又說：「我還知道許多你自己都不清楚的事，但必須等你準備好。」

葛醫師還說可以看到一個人是否將不久於世。原本不相信的納森，在經過舉證之後，包括他遇到與曾認識的人一個個死亡。納珊在驚訝之餘，不得不開始注意醫師的出現，是否也宣告自己死期將近。孤獨冷漠的律師納珊，他的反應和一般人面臨死亡的五個階段是一樣的，從（一）否認、（二）憤怒、（三）討價還價、（四）沮喪、（五）接受。不知自己的死期何時將至，他決定拋下紐約所有工作，回到鄉下與心愛的妻女相處。

從瀕死經驗得知生命奧祕

這部具療癒色彩的電影，由《白色謀殺案》（A Sight for Sore Eyes）導演吉爾布都（Gilles Bourdos）執導，拍過侯孝賢、王家衛並與眾多國際導演合作的重量級攝影師李屏賓掌鏡，由演技派男星約翰馬可維奇（John Malkovich）、羅曼杜里斯（Romain Duris）與依凡潔琳莉莉（Evangeline Lilly）主演。

《今生，緣未了》因為導演的敘事節奏，加上攝影大師李屏賓的功力，全片散發著與一般劇情片不同的氛圍，把具懸疑色彩的劇情轉成溫婉特質的詩意電影。在神祕的光影中，無論是在金屬面上的反射或無盡的折射，讓充滿金屬感的紐約高樓，成為有溫暖神蹟的場域；鄉間花粉漫飛，恍如仙境，是無限延展的美麗當下；沙漠中拍攝仙人掌花，如明信片般的美景，每一剎那都是永恆。

如同所有電影一樣都有「旅程」的公式，但在敘事過程中，導演一直游離在唯美與超現實的視覺畫面，以及多項死亡事件的驚悚片段之間，這樣不甚統一的節奏，與過度強調心靈，無盡的抒情意境，似乎減緩了劇情的張力，拉遠了與觀眾的距離，但拋開影片賣座的商業考量，

仍是可一窺瀕死經驗、生命奧祕的佳作。

影片中有兩個視覺隱喻，一是天鵝、二是仙人掌花。雖難脫文學電影的陳腔，但在此片卻有可以成立的用法。當醫師二度來訪納珊時，他看著辦公室牆上的一張「天鵝」圖片，他說：「你知道天鵝一生只唱一次歌嗎？」「它只有在臨死前才會高歌。」「不是因為恐懼或痛苦，而是，它感受到時間到了，歡悅地迎接死亡。」「也因此傳說天鵝是陪伴將亡者，走過生死交界幽谷的守護者。」這天鵝的傳說，為影片的主軸定了調，但到片末才揭曉答案。

像天鵝一樣的信差

隨著許多事件發生，納珊回到過去的記憶，原來他曾有一子，但在某日睡中突然停止呼吸死去，所謂的「嬰兒猝死症」。納珊就是因為兒子的死亡事件，無盡自責的他，才遠離家園到東岸紐約去當執業律師。

這次回家經過懺悔與真誠，打開心胸，從喪子的哀痛中走出來，並開始與女兒深談；妻子也從抗拒他回到她與女兒的生活中，漸漸軟化而願意接納。就在此時納珊的身心逐漸改變，發現妻子身上產生一種光影，那

是葛醫師曾告訴他，接近死亡的人身上所發出來的。

他震驚地發現自己的預視能力，還有原來自己不是那個接近死期之人，而是心愛的妻子。在他驚惶失措時，這時解謎才開始揭開祕密。回到影片第一段耐人尋味的片頭：一個想要解救受困於湖邊小女孩的男孩，飛奔至路上求救，卻被急駛的車輛撞倒死亡。那個小孩原來就是納珊，葛醫師要納珊回憶，他才想起，自己從死亡中重生的瀕死經驗，當時曾有醫師問他，他回答：「一道光，讓我回來，因為我要救她，我必須回來，我有任務。」葛醫師指出，納珊和他一樣也是所謂的「信差」。葛醫師的任務就是讓另一個命中註定是「信差」的人，做好準備來接受此生的任務，並開始為眾人服務。

原來，葛醫師與納珊都是如天鵝一般的信差，影片就是他啟蒙納珊的過程，而為了要服務更多人，在俗世間學習親人的死亡，是必經的功課之一。

片中另一句令人深思的話，當納珊驚慌發現原來是妻子將不久於世，他又質問葛醫師可以改變嗎？他回答：「沒有人有權力改變任何死亡的時刻。」乍聽令人生惑，因為積福積德，行善來改變生命磁場，是

眾多宗教的教義之一，怎會無力改變？但深思之下即能明白，這「人」字指凡夫，在業力作用下，眾多糾纏交錯，是立體網狀的，非凡人以肉眼能看能明白。只有接受承擔業力，並戰戰兢兢地修練每一刻，對生死無所寄，無懼無悔，死亡時刻當來則來，無所求於死，自無所求於生。

願力與業力的交互作用

影片談論願力與業力，神祕與超自然的情節交錯，最大的啟示卻是讓人看到生命藍圖的雛形。如同愛因斯坦小時看到指南針，即開始質疑力量從哪裡來；當我們看到死，也發問生命從哪裡來？那生之力量從哪裡來？生命到底是怎麼回事？

信差的存在，是否代表死後還有旅程？如同原著小說的書名《然後呢⋯⋯》，打開了一扇門，往生之後，然後呢？誕生之後，然後呢？瀕死重生之後，然後呢？電影《今生，緣未了》未完全解謎，但以八歲小孩的心靈力量，死後復生，卻已含帶答案的訊息。願力與業力，乍聽神祕，但確是促成眾多因緣的主力。

生命如同片中納珊的攝影師妻子所拍攝的仙人掌花，在嚴酷炎熱的

沙漠生長，就如同人生之困境，但當它完全綻放的剎那，如人蓄集一切苦，苦集滅後之成道，是如同開悟之美的具體展現。片中被葛醫師啟蒙的「信差」納珊，他的開悟之旅，於焉開始。

安娜，Chaotic Ana

輪迴的生命，無盡的啓示

暌違六年再推出新作的西班牙導演胡立歐麥登，思念間零散記錄摯愛亡妹安娜的手札，譜成一部深度敘說生命的電影。在催眠口令的倒數中，安娜是如流水般仍不斷流轉的生命傳奇。

《安娜‧Chaotic Ana》（Chaotic Ana）用浪漫愛情戲外衣，包裝女性謎樣的內心世界，並著墨輪迴議題。可料想到的是，《安娜》呈現了西方人對轉世輪迴的迷惑態度，但至少不再隱匿在超現實主義、或夢境，甚至心理分析學的布幔下，而是堂而皇之讓催眠術成為劇情主軸。

從安娜說起的故事

十八歲的安娜自由自在，住在西班牙伊比薩小島。從小母親即離開她，她與有德國血統的父親住在懸崖邊的洞穴中，過著波西米亞般的生活。有著哲學家氣質的藝術家父親讓她在家自學，並盡情畫畫，兩人就靠賣畫維生。平時，安娜的生活，就是在海灘、電音舞會及家中，而家前的懸崖，就是她的天堂。

某天，馬德里來的藝術贊助人發現安娜的繪畫天分，積極鼓勵她

聯影電影股份有限公司提供

前往藝術村發展。到了西班牙大城馬德里，她和年輕的藝術家們住在一起，認識了好友琳達，上課之餘一同分享生活和創作，也愛上撒哈拉沙漠來的少年薩伊。安娜和薩伊分享著彼此的故事，但倆人的命運卻從此走向兩個迥異的方向⋯⋯。

在經歷許多轉折後，安娜毅然前往紐約拋棄過去，但深藏在安娜腦裡的過往，又將造成她何種不凡的命運？在這象徵希望與新世界的大都市裡，安娜的贊助人替她請來催眠師，除了安撫失控的情緒，更窺探安娜潛意識中令人好奇的故事。面對自身的宿命，安娜是否可以安然準備迎接上天賦予的新使命。

導演胡立歐麥登（Julio Medem）應是西班牙導演中，除了享譽世界的阿莫多瓦（Pedro Almodovar，曾拍過《我的母親》〔Todo Sobre Mi Madre〕、《悄悄告訴她》

〔Talk To Her〕）之外，最令人期待的導演。在本片《安娜》中，已展示了深度的視野，跨越今世的限制，將看不到的「業力」視覺化，看它如何穿透無盡時空、曲折纏繞而來，影響著人當下意識，抉擇，以及命運。

《安娜》的片名取自導演胡立歐從小一起長大的妹妹安娜，她喜愛繪畫卻在一次去畫展時因交通意外身亡。胡立歐從妹妹安娜才華洋溢的繪畫作品，發想出這部電影。片中所有的繪畫及動畫都是妹妹生前所畫，每一道色彩斑斕的門，都是一段段無盡的女性內心生命紀錄。多媒材藝術穿梭，也讓本片一直洋溢神祕氣質，表面看似毫無章法，但原來是用如詩影像編寫安娜如流水般仍不斷流轉的生命傳奇。在綿延無盡的生命之河中，是無限的分段生死。

歡迎光臨 二千年的生生世世

電影奇特地以十、九、八、七倒數到零，如同催眠師引導對象進入催眠的口令一樣，影片共分成十一小段。

第一段是一隻鷹正站在主人的手臂上，展示著牠雄糾糾氣昂昂的羽

翼及可瞬時讓獵物致命的鷹爪；此時，一隻在空中自由飛翔的鳥（海鷗或鴿子），無意間拉了屎，正掉在鷹的頭上。主人見狀，氣定神閒放走鷹，鷹倏地飛上高空，不一會兒，鳥兒被鷹襲擊，落地，掙扎幾下，死去。畫面一轉，來到西班牙海島小城。

青春的安娜，充滿繪畫天賦，過著如鳥兒自在的生活。導演在這段戲中間接著表現出女主角的通靈體質，用觀點鏡頭呈現她敏銳的特異能力。在電音舞會裡，在迷幻氣息中，她似乎不斷看到舞池中的男女，一轉身就變成牛頭或馬頭甚至是豬的容貌、或印第安祭司、冥府使者，一個個靈魂脫離軀殼，在烏黑的場子中群魔亂舞，詭異奇幻張揚。

兩段鋪陳的劇情後，安娜歡喜來到城市住進藝術村，認識了以數位攝影機寫日記創作的琳達。兩人的對話涵蓋了女性對身體與兩性的探討。之後在集體畫畫課中，安娜看到前方男子竟畫了和她結構一樣的畫作，只是媒材不同，是鴿或海鷗類的鳥在飛翔。她再仔細一看，油畫上方層層厚厚的土黃色油彩，安娜突然無法呼吸，彷彿自己正在那片沙漠上方飛翔，幾乎不支倒地，男子轉身看到她，扶起了她。他即是來自非洲的薩伊，兩人隨後談起戀愛。雖兩人靈性程度相當，認為「人生在世

就是要了解生與死」，但安娜無法做夢，薩伊卻夜夜受夢魘侵擾。

一次在安娜接受贊助人的晚宴上，前景是廚師現場撈捕龍蝦，母龍蝦想保護小龍蝦，卻無法遏止人類暴力……，沒親眼看見這個活捉龍蝦的畫面，卻如靈視般，感受一切，安娜接著如電擊般淚流滿面，不斷抽搐。畫面再度切至撒哈拉沙漠裡一名剛出生的男嬰被從母親身邊帶走……，此時從沒有去過撒哈拉沙漠的安娜，卻在恍惚中講起非洲話來，安娜離奇的遭遇受到在場催眠師的注意，從此開始幫助她回溯生命記憶。薩伊當場翻譯，卻在一段交談後，薩伊隨後突然不告而別。

之後，整部電影的劇情轉折是匪夷所思，充滿神祕意味。在導演的編排下，此世生為西班牙畫家的她，透過催眠所喚醒的，最早的生命竟可溯源到兩千多年前，一路從非洲、法國、回到遠古的北

美洲，她原來是印第安女祭司。只是兩千年來，不斷轉世，世世均受男性沙文主義所迫害，多次慘死。

影片最後，當劇情安排她流浪到紐約後，導演似乎迷失在必須快速交待結局以呼應片頭鴿與鷹的寓言，整段難以令人逼視的表演與交叉剪接前世的畫面，明顯跳調。在紐約，不再畫畫的安娜先是成為一個社區餐飲店煎法式捲餅的助手，隨後是高級餐廳女侍，接著迅速讓女主角故意勾引為私利引發美伊戰爭的政客。她故意嘲諷肥胖臃腫的美國政客，並因此遭受到此世的暴力對待，幾乎失去性命。

此時，觀眾不免想到片頭那隻鴿子，以及老鷹。自在飛翔的鳥兒，無意間拉了屎，滴在正歇息在主人手上的老鷹頭上，轉眼間就死在鷹爪之下。在以鷹為代表，崇尚精準，不可被違逆的暴力，正是嘲諷自大無情自私的強權國家美國，而鳥兒代表純真自由，正是安娜。這樣的故事，是全片的寓言，是導演安排起承轉合的魔法。

東西方對輪迴觀念的差異

導演的劇情推演方式，因為獨特的交叉回溯剪接，難免顯得支離破

碎，但仍謹守著一個議題。讓觀眾深思，到底安娜輪迴的目的是什麼？

影片中，琳達的友誼對安娜有一定的影響力，在關鍵的催眠前，她提醒

安娜，「不是順風飛翔，應馭風而行」。自此，安娜改變了以往無意識

的催眠，改以主動逼視命運的態度面對。這之前的每一段前世，安娜都

以慘死顯現鷹的暴力，現在她則迎頭上去，反而破解了命運。導演最後

讓她悠走在紐約街頭為結尾，超越對愛情追求的無力，安娜終於明白，

未慘死在此世的她，已知未來生命方向：即是終

其一生，不再讓暴力宰制命運，而是主動以譴責

暴力為生命課題。

導演運用催眠術中引導的數字「十、九、

八、七……三、二、一、零」為每個段落的結

構，其實等於在催眠所有觀眾在看完電影之後，

離開戲院，就是催眠開始——在現世中開始尋找

自己前世，與此生的目的。

值得探討的是，當知道了前世之後，對現世

有何作用？西方的前世今生學，會歸結「接受此

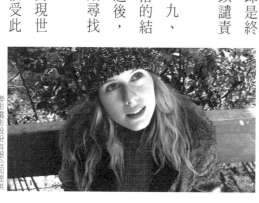

聯影電影股份有限公司提供

生的命運，不再抱怨；並從接受中，自覺超越，不再受如夢魘的命運所控制」，這也是本片導演的態度。不同於西方的目的導向，東方對輪迴的觀念，反而是回頭向內，從唯識上分析這引動輪迴的業力展現，清楚明白造業、果報的起心，並致力在超脫輪迴的清淨念上。

釋迦牟尼佛在成佛前曾經在甚深禪定中，除了看到自己與眾生的千生萬世，還了知煩惱根源從而解脫，得到無上了悟，照破無明。你我都是，或曾都是安娜。而原來清淨心會自動展現甚深智慧，看盡前世是眾生本具的本能，何需向外求？若無正念為基石，不究竟的催眠術或可能引動更多迷惑。如何在此世能修練清淨念頭，「應無所住而生其心」，才是比透過催眠看到前世，更上一層的功課。

■註：《安娜，Chaotic Ana》在臺上映時，片名爲《安娜床上之島》。

第三朵玫瑰

生命的彼岸

《第三朵玫瑰》集合了眾多神祕的元素，交織出如實如幻的人生故事，這是一場西方的莊周夢蝶，再怎麼奇異的旅程，終有夢醒的一天，如何達到生命的彼岸，唯有識清一切本空，才能窺得第三朵玫瑰的祕密。

前世今生、超我人格、返老還童、轉世輪迴，以及靈體附身，這些充滿神祕的字眼，被歸類到玄學領域已久，當一個好萊塢導演涉足這個領域，又以非商業喜劇類型呈現，通常就會被主流製片業界認為，他不是瘋了也離癲狂不遠。

《第三朵玫瑰》（Youth Without Youth）的導演法蘭西斯柯波拉（Francis Ford Coppola，拍攝《教父》〔The Godfather〕三部曲的名導演），卻大膽地把「上帝是否只是聖女貞德多重人格的幻聽、幻見與幻想」的課題，放在一個語言學教授的身上，包裹在一個愛情故事裡，讓高知識分子體驗無法以醫學與科學解釋的身心現象，藉此討論人類文化起源、細胞成長逆轉、多重人格、東西方對靈魂轉世的不同好奇，以及人類世界空間的虛與實。

一個雷擊開啟的奇異人生

電影的劇情是精通東方文學的年邁語言學家多明尼克，他一生最大願望是找出並解析人類語言的起源，完成畢生的志業。然而生命已到蕭條的晚年，已七十多歲的他自覺學術生涯不可能再有突破，一事無成，憂鬱不已。在第二次世界大戰爆發前夕的復活節，他來到外地打算自殺，卻意外地被雷擊中，全身百分之八十燒傷的他，竟奇蹟式地活了下來。

更不可思議的奇蹟是，多明尼克竟在不

聯影電影股份有限公司提供

到十週的時間，逐漸回到壯年期的健康狀態，同時也發展出超乎常人的智力與超能力，能無礙博覽群書之外，甚至出現第二人格。他天天與這「超我」的對話，生活中並出現了「第一朵」及「第二朵」玫瑰。他重返青春的事蹟引起為希特勒工作的納粹科學家注意，欲從他身上證明，類似電擊的能量能使人產生超能力；如此迫使多明尼克決定流亡海外，

從東歐逃到了瑞士，輾轉到了馬爾他島與印度。

他在途中邂逅了薇若妮卡，一位與往日愛人蘿拉容貌十分神似的女子。她在旅途中也因電擊，進入恍惚狀態，送往醫院醒來後，講些無人聽懂的語言。多明尼克聽懂那是古印度梵語，並以「那瑪斯爹」向她問候，她欣喜地回以「那瑪斯爹」並告知自己的名字是「露匹妮」。

經羅馬來的東方文化學家與玄學家們開會，馬上意識到這是西方難得靈魂出竅的個案。因為電擊而靈魂出體，薇若妮卡的身體目前被釋迦牟尼佛時代的古印度女修行者露匹妮靈魂所附身。為證明露匹妮是真實人物，全體跋涉到印度古址，並安排薇若妮卡與當地一位被視為與露匹妮同時代、已輪迴多世的聖人相認；她又看到自己修行閉關的山洞就在前方，立即上前，沒想到一碰觸山洞口即昏倒。隨行人員爆破洞口，當中果真有千年的女屍，並證明是露匹妮本尊。

生老病死才是人生常態

之後薇若妮卡在印度的醫院醒來，這時她已恢復記憶，雖然她與多明尼克逃到小島，但也開啟了她的靈魂在夜間不斷回到過去，或者是被

聯影電影股份有限公司提供

不同時代的靈魂附體，同時身體不斷急速衰老的現象。她每夜都回到更遠古的過去，從波斯語到蘇美語，甚至更遠更遠⋯⋯，她的回溯提供了多明尼克最充足的語言學資料。

從她身心逆轉的過程中，多明尼克也再度品嘗了愛情的香甜，但他發現這樣下去，身體日衰的薇若妮卡沒多久就會死亡。當事業衝擊到愛情，多明尼克發現他的超能力或許是她乖舛命運的肇因，因此下決心離開，讓兩人的生活回到俗世。

或許，多明尼克領悟與薇若妮卡的命運，累劫以來註定無法結合，同時明白追逐學術聲名也終是無謂，他四處旅行並將已知的學識與預知的未來大事，用文字與錄音記錄下來，鎖在保險箱中；時間匆匆過去，也曾偷偷探望過已婚並育有孩子的薇若妮卡。

寒冬將至，流亡大半輩子的多明尼克，決定回到家鄉。他重訪當年最愛逗留的咖啡館，在有生之年，他想著，可有機會明白第三朵玫瑰的祕密？

其實，眾生本具佛性，各種能量形式也一併具足。菩薩五明或六神通乃是修行過程中的副產品，若了解宇宙人生道理，這些「玄祕」乃清楚、明白的自然現象，無有祕密可言。當然許多人不是透過修行，而是因遭遇到特殊或激烈狀況如電擊、瀕死，而產生的類似神通的超能力，歷史上也大有人在；近代人將這些經驗寫成書流傳，也多如繁星；更多人也在此世紀投入科學來證明。

玫瑰到底代表什麼？

不過，看完全片，觀眾仍可能迷失在

「影片中的三朵玫瑰到底有何象徵意義」的謎團中，或許發現連原著作家及導演柯波拉也沒有具體回答這個問題。世間所有道理很簡單，是人將之複雜化，而聖人如釋迦牟尼佛、老子、基督、穆罕默德等諸聖，也擔心凡人誤解至簡的道理，遂將道法埋在經典的眾多文字密碼中，待有心人領悟，並超越文字的有限性。

若初步讀過《金剛經》及《道德經》，就不難感到乍是晦澀不明，其實早已顯露身心祕密的光明，在片中處處出現。片中甚至直接引用老子的經文，及觀世音菩薩心咒「唵嘛呢叭嚦吽」，期許眾生於蓮花心中散發著如寶珠的光明，是祝福也是修行的指標。

因此，如同咒語，片中「玫瑰」既是象徵，也是路標。第一、二朵玫瑰出現在多明尼克重返壯年，又與「超我」對談，辯證世間諸事，握有了解宇宙生命之鑰。可以說「玫瑰」是對生命力、智力的禮讚。

但唯有認知到一切是「成住壞空」無盡循環，無論重返壯年幾次，人也終將再老去、身死的道理，才能開啟真正的大道之門。片中出現多明尼克的第二人格，到底是虛還是實存在，是「本我」、「超我」或「他者」如上帝？若能看穿琳瑯滿目的名相，無論是「莊周夢蝶」或

「蝶夢莊周」，都只是戲碼，終而明白《金剛經》中：「一切有為法，如夢幻泡影，如露亦如電，應作如是觀。」抵達「諸境皆幻」的彼岸；無須探究，跨越生死，而回到靈識不滅之清淨本心時，第三朵玫瑰自然出現。

耐人尋味的是，當片末第三朵玫瑰終於出現，躺在冰天雪地裡死去多時的多明尼克手中，真正達到彼岸的，到底是導演法蘭西斯柯波拉，還是片中的主角多明尼克？答案當在有所悟的觀眾心中。

不願面對的真相

天地之間，人在其中

人對沒有立即威脅或是切身相關的事，總顯得漠然與不關心，是刻意忽略呢？還是不願意面對？《不願面對的真相》直陳地球暖化的事實，人們雖然不願意面對，但是人處天地之間，就有責任出一份力維護地球。

說教的電影令人煩厭嗎？請先看看這個故事。

把一隻青蛙放到一鍋熱水中，它會立刻跳出來，因為太燙了，一下就會被燙死。跳開，是牠的求生本能。

但是若把牠放在一鍋冷水中，緩慢地加溫，因為溫度升得很慢，青蛙有足夠時間適應它，因此不會感覺到生命受到威脅。一直到熱度完全超過牠的忍受程度，牠才感覺勢態嚴重，但這時牠已經完全無力跳出來。

這是令人深省的寓言。想像所有人類就像那隻青蛙，坐在一鍋逐漸加溫的水中——我們的地球……。

根據科學家的數據，這兩百年來，尤其是最近這數十年，人類所造成的污染，已帶來超乎想像的嚴重後果——全球暖化現象。

一個岌岌可危的地球

你一定會想，全球暖化到底是什麼？全球暖化是二氧化碳及其他溫室氣體排放到地球大氣層所造成的。這些氣體就像厚厚的毯子，把日光的熱能包住，造成地球的溫度上升。溫室氣體愈多，地球的溫度就會愈高。而這些溫室氣體來自哪裡？它主要來自汽車的化石燃料、發電廠以及森林及農地的流失。

可怕的是，根據科學家的估算大約只剩十年，如果人們不從現在立即改變生活態度，屆時地球的氣候系統將一片大亂，並造成嚴重的氣候遽變，包括極端的氣候變化、水災、旱災、流行性傳染病大散播以及致命的熱浪，災情之嚴重將是我們從來沒有經歷過的，而這一切，完全是人類自己造成的。

就像那隻青蛙，我們就坐在一枚定時炸彈上面，而不自知。

紀錄片《不願面對的真相》，原名為 *An Inconvenient Truth*，直譯是「一個不方便的事實」。在講求速度「方便」的時代，「不方便」可以引發眾怒。指的是地球環境的惡化，是全球性的問題，卻是各國政府或每個人難以接受的事實。

因為人們只習於面對眼前的問題，政府必須面對經濟復甦、種族問題、石油利益戰爭等等；而人民每日必須面對食、衣、住、行的花費，要勞動才能獲得薪水養活自己及家人，根本無法敞開心面對真正逼近的威脅——地球受傷後的反撲。

尤其，明天一早起床，人們只要手上持續有一杯星巴克咖啡，會以為世界仍舊安全運轉，根本不會想看到底層的實相；或者還認為自己的力量薄弱，改變不了這個事實。

借用美國名劇作家，也是社會改革者亞普頓辛克萊（Upton Sinclair）所說的：「當一個人必須要昧著良心、隱瞞真相才能領到薪水時，你要他面對真相實在是不可能的事。」眼前的事就擔心不完，哪有可能想到未來？大部分的人幾乎都會這樣想。

弔詭的是，一旦氣候帶來的災難更加嚴重，人們是否想過更大的經濟問題才登場；現在所擔心的事，在未來將成為十倍百倍的重擔。若不當下醒悟，不論政府或個人都將付出更大代價。

真有這麼嚴重嗎？

「有這麼嚴重嗎？」

懷疑論者會認為這類關於氣候變遷的論文，並不足以代表地球的命運，是有心分子在維護某類既得利益的論點。如果還有這樣的疑惑，電影中提供了這些實用的數據，只消幾個例子，就讓人不得不膽顫心驚：

最近南極冰核的研究數據顯示，目前的二氧化碳含量比過去六十五萬年都來得高；自從科學家開始測量大氣溫度至今，二○○五年是氣溫最高的一年，氣溫最高的十年都是在一九九○年之後發生；二○○五年夏天，數百個美國城市都締造史上最高溫的紀錄；過去五十年，全球平均氣溫以有史以來最快的速度持續上升；二○○三年，熱浪在歐洲造成三萬人喪生，並在印度造成一千五百人喪命；一九七八年至今，北極冰圈以每十年百分之九的速度縮小；海鷗於二○○○年首度現蹤北極圈；非洲第一高峰吉力馬札羅山的雪，可能在二○二○年完全融化……。

這不是好萊塢特效片《明天過後》（*The Day After Tomorrow*）的劇情，這是真實發生在地球上。去年（二○○八年）美國遭受的卡崔娜颶風摧殘，不過是小小的序曲。若不當下警醒，並做改變，更大的災難就

在轉角。

由導演戴維斯古根漢（Davis Guggenheim）執導《不願面對的真相》，主要是紀錄高爾的演講內容，以及個人訪談為主。影片的靈魂人物——艾爾高爾（Al Gore），曾是美國前任副總統，他在二〇〇〇年總統大選敗選之後，重新調整自我的生活方向，全心全意為全球暖化的問題付出時間與精力，希望能夠以他個人的努力，讓世人真正了解全球暖化的嚴重性，並且與世人一起拯救地球，阻止人類走向自我毀滅的方向。

面對真相，面對責任

這部電影結合了高爾的高知名度，以及他整合所有的資源。高爾為了讓演講內容活潑，除了簡明易懂的圖表，以及適時的卡通影片輔助說明，讓人們很快明白問題的根源。同時，他因為差一點失去愛子，而反思個人生命意義，進而願意幫助更多人的自剖，也讓人深深感動。

高爾在這些以幻燈片輔助的演講中，同時展現出風趣幽默以及認真嚴肅的一面，以輕鬆自然與實事求是的態度，竭盡所能向一般老百姓

說明地球正面臨一場「全球性緊急狀況」。而為了得到這些講演資料，他個人須與許多政府單位周旋，包括美國軍方資料，用真實的數據、影像，讓我們看到地球的變化，看看人類是如何糟蹋這塊孕育我們的土地。

他舉例說明，氣溫暖化將造成許多野生動物瀕臨絕種，包括北極熊將因淹死而滅絕。許多人聽了可能會懷疑，「北極熊怎麼會淹死」？只要想想，暖化將讓南北極冰山融化，冰層與冰層之間的距離將變得更遠，北極熊因此沒有體力游過那麼長的距離，於是牠們在海中捕魚時，會因為游不到岸，而被淹死在海中。

片中還有到更令人震驚的畫面，包括史上最熱的十年，都發生在最近的十四年內；而且海洋的溫度急速上升，形成更多威力強大的熱帶暴風和颶風；降雨模式的改變，使得水災和旱災的情況愈來愈嚴重；升高的氣溫則也成全球傳染性疾病的爆發。

近年來，紀錄片的力量不容小覷，不但是臺灣有這樣的現象，包括美國，紀錄片循一般劇情片發行到戲院，其票房說明了人們接受此一類型的態度，以及紀錄片的影響力。

《不願面對的真相》電影不同於去年（二〇〇八年）坎城金棕櫚獎，也是奧斯卡最佳紀錄片的《華氏九一一》（*Fahrenheit 9/11*）。《華氏九一一》是揭發布希嗜戰（伊拉克戰爭）的電影，在看完後，除看到導演麥可摩爾的研究、申論角度及影像策略，除了深感佩服外，觀後心中竟有強烈憤慨（看到政商利益錯綜盤結的網路）及無助感（非己力所及）。

但是《不願面對的真相》卻讓人在心中生起一股強烈的生存焦慮，因為它是如此與切身相關，不正視是不道德的。比起戰爭及許多種族議題，或兩性平權、少數族裔受教權等等，這部電影攸關著每個人的生命，以及我們下一代的生命。

天地之間，人在其中。人犯最大的錯誤應該是，誤以為腳下的土地是屬於我們。事實上，是我們屬於這塊土地，但我們卻在這片土地上為所非為。在科技無法遏止地盲目前進時，或許我們該思索其進步的真正意義何在？是為了私欲而忙碌，還是為了可以聆聽天地及內心深處的聲音，而可以身心安頓？

《不願面對的真相》是今年（二〇〇九年）最重量級的，也是人

人需要看的電影，並非它的藝術成就、拍攝的技巧，或是主題申論策略的周延完美，而是做為一個地球人，讓地球永續存留是每個人責無旁貸的任務，為的不是在這一世貪生怕死而做努力，而是為了子子孫孫的未來，仍有可以生存的樂土。

在明白我們掠奪無度後，《不》片提醒人類莫慌亂失措，應於懺悔外，加上積極的「起而行」，因為人類曾力挽狂瀾阻止過許多暴政，也曾對臭氧層問題有所作為，我們能做的還有許多、許多……。

你我皆可做的舉手之勞

電影片尾所上的字幕，聽起來似說教，卻是重要的提醒：

減少使用一般燈泡：將一般燈泡改換成省電燈泡，一年將可以減少一五〇磅的二氧化碳產生。

搭乘大眾交通工具：走路、騎腳踏車、共乘，或是搭乘大眾交通工具，每公里的車程將可以減少一磅的二氧化碳排放。

確實做好資源回收：只需藉由回收家庭廢棄物的一半，每年就可減少二四〇〇磅二氧化碳的產生。

定期檢查你的輪胎：保持輪胎氣灌滿可以增加超過百分之三的里程數；每省一加崙的汽油可以減少二〇磅的二氧化碳排放於大氣層中。

節約能源少用熱水：使用熱水會消耗很大的能源，可藉由裝設一個低流量的蓮蓬頭減少熱水的使用（每年可減少三五〇磅的二氧化碳產生），及用冷水或溫水洗衣服（每年可減少五〇〇磅的二氧化碳產生）。

盡量避免過度包裝：降低百分之十的垃圾產量，可減少一二〇磅的二氧化碳產生。

隨季節調整恆溫器：冬天時將恆溫器調降二度，及夏天時調升二度，一年可以減少大約二〇〇〇磅的二氧化碳產生。

綠化地球減少污染：一顆樹在生長期間可吸收一噸的二氧化碳。

解救地球當務之急：想學到更多方法請至：www.climatecrisis.net。

將這個理念散播世界各地！

白色大地

看見單純的感動

沒有好萊塢電影聲光特效的刺激，紀錄片只是忠實地呈現生命某個片段，《白色大地》記錄生活在北極的生命，讓人感動生命的真，在心中久久不離，反觀人類的無明與私欲，該是停止掠奪所有生命、共享地球資源的時候！

這是個影像作品氾濫的時代，近年來，從個人角度來看，感動人的電影作品似乎益發地少了。也許是因為影像機器愈來愈容易上手，讓愈來愈多的作品出現，但隨著機器的輕便，或是特效及技術更方便運用，創作的心智似乎反而更為退化，離心愈遠。

對工具的欲望愈多，功能需求愈多，多功能按鈕的工具開發出來，卻讓人愈對外攀緣，變成愈無法主宰自己的生命。

懂山林大自然的人，一把開山刀、一把鹽，即可在山中生活。當工具簡單，人往內心走去；單純的心念，讓人看得更遠。

紀錄片，另類的生命紀錄

雖然近年電影或戲劇作品，大都讓人失望，紀錄片卻風起雲湧，拋

開人的無明、情欲糾葛，深入去探索大自然風貌，反而開發出無盡感動人的作品。

一九九八年的法國紀錄片《小宇宙》（Microcosmos），全片無一句對白，只有開場介紹影片拍攝地點，沒有如「動物頻道」那般旁白告知科學知識，其他全由花費十四年拍竣的畫面，與布魯諾寇萊（Bruno Coulais）譜寫的音樂，單純帶領我們進入「至小無內」的沼澤世界。蜘蛛、蚊子、螞蟻和滾糞蟲，蜻蜓、青蛙、馬陸和獨角仙，各個生命體均蘊藏無邊生之啟示。

二〇〇四年的《企鵝寶貝》（The Emperor's Journey）嘗試用最詩化的文字，轉化觀眾的窺奇心態，將南極冰原生態的酷寒艱困，將企鵝千里橫渡極地到棲息地繁衍求生，化成無盡的生存詩篇；用最浪漫的文字，堆疊生存的悲喜

前景娛樂有限公司提供

哀樂，以及對抗酷刑般氣候及天敵的勇氣。

二〇〇七年，有了《白色大地》（La Planète Blanche）。全片無一點電腦特效，完全以十六厘米電影膠卷拍攝北極風光，帶點說明性的旁白，點綴在北極的白色大地上，是有史以來第一部以「北極大地」為主角的影片。影片中，隨著四季的變化，導演記錄在北極這塊幾無人煙的土地上，各種神祕動物面貌及生活方式。除了北極熊、海豹、狐狸等，還有許多從來沒見過的奇特動物。

導演泰耶西皮安塔尼達（Thierry Piantanida），因為地球溫室效應的現象，在這幾年間多次跟隨赴極地研究溫室效應的科學家出入極地，因為親眼目睹巨大的冰川於眼前崩毀、冰層消融的衝擊後，深深感到北極壯麗風光與生物多樣性，有多麼迫切地需要影像的記錄與保存。就這樣，耗時四年，花費近六百萬歐元（近三億臺幣），成就了這樣一部獨特的電影。

想像著製片人與導演將剛寫好的企畫案，送到投資者面前，發生在兩造之間的對話；那肯定是超越一般電影工業已被制約的慣性，揚棄媚俗求利，單純為保存北極影像而做紀錄的美妙心智之交流。

前景娛樂有限公司提供

尊重自然的攝影

北極是個不折不扣的白色世界，總面積有二千一百萬平方公里，約是五百八十個臺灣那麼大！在冬天，厚厚的冰層封閉了北冰洋，形成冰層陸地，形成地球上唯一的「白色大地」。然而寒天冰雪並沒有減少白色大地的生命活動，反之熱鬧非凡！各類的海豹、鯨魚與上百萬的馴鹿、麝香牛、北極熊等等，與當地居民和平共處於這個白色世界已有上萬年之久。

過去電視紀錄片對於北極的描寫，多半從環保議題的觀點切入，或關心瀕臨絕種生物的紀錄。但是本片的導演及製作團隊卻反其道而行，導演讓攝影機引導我們的好奇及良知，進入到零下五十度，時速超過一百公里的寒風裡，讓動物的生存智慧及大地的驚人風貌撼動人類的無知，讓人在感動之餘產生關心。

他們搭乘熱氣球，避免直昇機氣流與噪音打擾了寧靜，緩緩飛過冰河與海水，捕捉無法言喻的壯麗風光。超凡脫俗的冰山，矗立於冰海之上，切割了寶藍淨透的天空，靜默於風速一百公里的天地間。當捕捉到極光（地球磁極與太空來的微粒子相互影響後形成的發光現象）時，導演說，那是神靈在天空中的舞蹈。山川的壯麗，讓人感歎鬼斧神工，大自然的力量更在在讓人驚醒於人類之渺小及無明。

至於這塊白色大地上的生物，因為北極的環境與人類一般所生存的世界，有著天壤般的差別，因此所有的生物，不僅狩獵、可供生命繁衍與撫育的時間都極為有限。在這樣艱困的自然條件下，動物們為了生存，只能竭力與自然搏鬥。小海豹只有三個星期的時間，跟著媽媽學習游泳潛水，花三星期認識冰雪，然後便獨自到冰洋中生活。

在嚴寒氣候裡，攝影團隊集體在岩壁上站崗等候，只為了捕捉企鵝守護蛋寶寶。他們也用先進的針孔攝影機，深入洞穴記錄北極熊媽媽在冬眠時，如何生下兩隻可愛小北極熊，並照料他們，讓他們吸吮奶水，安靜入眠。然後，經過一百天不吃不動的冬眠，當他們從洞中出來，開始在白色大地上與母親嬉戲，母子之間的感情，更充盈天地之間，並開

始學習遠古以來就存在的為生存而獵食的遊戲。

他們也捕捉在極地的極美與荒誕、優雅與暴力，為生存獵食的鬥智。神祕的獨角鯨集體出現，展演著水上芭蕾；怪誕無比的冠海豹，在海面上玩起無厘頭的捉迷藏遊戲；狐狸單點躍高，往下衝撞冰地，抓取洞穴獵物，甚至是小北極熊啃食獵物滿口血污……，在無盡生與無盡死的綿密生態網中，大自然智慧的面貌，悠然展現。

啓發心靈的音樂

《白色大地》撼人之處，除了影像，還有絕佳的配樂。製片人找來五度獲得凱薩獎提名的布魯諾寇萊為本片擔任配樂，法國出品著名的紀錄片《小宇宙》、《喜馬拉雅》（Himalaya）與《鵬程千萬里》（Traveling Birds）等片的音樂都出自他手中。其他作品如《放牛班的春天》（Les Choristes）也是臺灣觀眾

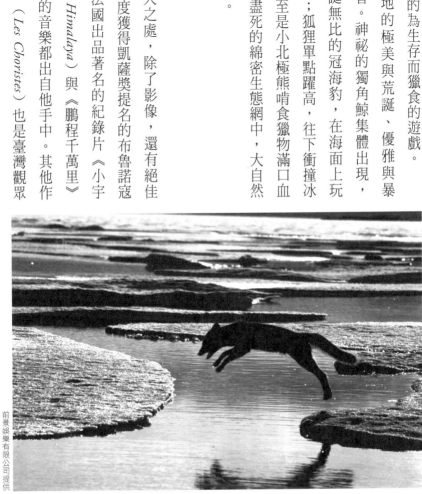

前景娛樂有限公司提供

所熟知的。

布魯諾寇萊在《白色大地》配樂中，溶入伊努族（愛斯基摩人）傳統音樂，除了使用族人的打擊樂器，並請魁北克歌手裘涵（Jorane）擔任人聲配唱。其聲樂之美，在於她百變音質的衝突性，當她如天籟之音將人的感知帶到全新靈性經驗的同時，又在充滿生命的莊嚴氛圍之間，呈現生死的暴烈本質；而溶冰的危機時刻，以及冰山聳立天地的孤獨，她的聲音也飽涵孤寂與悲壯情感，她的歌聲給了「白色大地」無限的深度與臨場感，引導著觀眾進入北極影音合一之境。

布魯諾寇萊並邀來上百人管弦樂團描繪出北極風光，並為每一種動物譜下專屬的主題音樂。甚至找來西藏的音樂家演奏傳統音樂，以搭配影像，給予影片獨特的宗教性氛圍。他又同時請來愛斯基摩民族風歌手伊麗莎珮伊薩克（Elisaple Isaac）擔任部分的吟唱

前景娛樂有限公司提供

工作，並參與幕後的音樂創作。

伊薩克是加拿大知名環保代言人，一直致力於將傳統的北國民謠注入搖滾與現代的新生命。她甚至找來打鼓的壯漢和教堂裡的三個女孩來配唱，電影中搞怪的「冠海豹」浮出水面的聲音就是這三個女孩的得意作品。其大膽絕妙，值得放開胸懷欣賞。

生之境

《白色大地》影片結尾最是撼動人心。從熱氣球由高空往下俯拍，脆弱浮冰間，是一隻掙扎的北極熊。牠竭力想找到可撐起體重的冰地，卻因為浮冰太小，每每失去平衡翻覆入海。終於在可能溺斃前，奮力游到堅硬的冰地岸邊。一上岸，牠如逃命般奔跑。攝影機跟牠，直到牠如一個小黑點，隱入白色大地之中。

這是比說教更令人警醒的當頭棒喝。《白色大地》可以說是動物版的《不願面對的真相》，沒有名人（美國前副總統高爾）的動人演說，以及嚴密的科學數據佐證，《白色大地》讓我們單純因為看到極地生命的美與艱困，產生無窮的關心，而激發同體大悲之心。因為人類文明，

應說是無明，製造的廢氣讓地球過度溫暖，溶化了北極的冰原，讓在冰地間浮游獵食的北極熊，因為冰塊縮小，必須游更遠的距離才能抵岸獵食，終因體力不濟而溺斃。

人類該如何才能停止私心，掠奪應是所有生命共享的地球資源？

有心人辯解，世間應如《心經》所示：「不生不滅，不垢不淨，不增不減。」顯然是有一平衡機制在運作，何須擔心地球暖化？以修行角度觀之，此領悟是可拿來掃除多慮的煩惱心，卻萬不可是怠惰或滿其私欲的藉口，何況以至大宇宙觀之，地球從無盡劫以來，早已多次生滅，其不生不滅的平衡，當是不可見、不可知的非物質機制在運作。面對必然成住壞空的循環，正視智慧與慈悲的心念訓練，才是重點。

附錄　電影資料

全面啟動（*Inception*）

上映日期：2010-07-16

導　　演：克里斯多夫諾蘭（Christopher Nolan）

演　　員：李奧納多狄卡皮歐（Leonardo DiCaprio）、渡邊謙（Ken Watanabe）、

　　　　　喬瑟夫高登拉維特（Joseph Gordon-Levitt）、

　　　　　亞瑪莉詠柯蒂亞（Marion Cotillard）、艾倫佩姬（Ellen Page）、

　　　　　米高肯恩（Michael Caine）、席尼墨菲（Cillian Murphy）

發行公司：華納

阿波卡獵逃（*Apocalypto*）

上映日期：2007-01-26

導　　演：梅爾吉勃遜（Mel Gibson）

演　　員：魯迪揚布拉德（Rudy Youngblood）、達利亞埃爾南德斯（Dalia Hernandez）

發行公司：福斯

送行者：禮儀師的樂章（*Departures*）

上映日期：2009-02-27

導　　演：瀧田洋二郎（Yojiro Takita）

演　　員：本木雅弘（Masahiro Motoki）、廣末涼子（Ryoko Hirosue）、

　　　　　山崎努（Tsutomu Yamazaki）、吉行和子（Kazuko Yoshiyuki）、

　　　　　余貴美子（Kimiko Yo）、　野高史（Takashi Sasano）

發行公司：雷公電影

阿凡達（*Avatar*）

上映日期：2009-12-17

導　　演：詹姆斯克麥隆（James Cameron）

演　　員：山姆沃辛頓（Sam Worthington）、柔依莎唐娜（Zoe Saldana）、

　　　　　雪歌妮薇佛（Sigourney Weaver）、蜜雪兒羅里葛茲（Michelle Rodriguez）、

　　　　　喬凡尼雷比西（Giovanni Ribisi）

發行公司：福斯

火線交錯 (*Babel*)

上映日期：2006-12-22

導　　演：阿利安卓崗札雷伊納利圖 (Alejandro González Iñárritu)

演　　員：布萊德彼特 (Brad Pitt)、凱特布蘭琪 (Cate Blanchett)、
蓋爾嘉西亞貝納 (Gael García Bernal)、役所廣司 (Koji Yakusho)、
菊池凜子 (Rinko Kikuchi)、亞德莉安娜巴拉薩 (Adriana Barraza)

發行公司：中環 / 福斯

全面反擊 (*Michael Clayton*)

上映日期：2007-10-19

導　　演：湯尼吉羅伊 (Tony Gilroy)

演　　員：喬治克魯尼 (George Clooney)、湯姆威金森 (Tom Wilkinson)、
蒂坦絲雲頓 (Tilda Swinton)

發行公司：福斯 / 中環

深夜加油站遇見蘇格拉底 (*Peaceful Warrior*)

上映日期：2007-10-26

導　　演：維克多薩爾瓦 (Victor Salva)

演　　員：史考特麥柯洛維茲 (Scott Mechlowicz)、尼克諾特 (Nick Nolte)、
艾咪史瑪特 (Amy Smart)

發行公司：得藝

功夫熊貓 (*Kung Fu Panda*)

上映日期：2008-06-27

導　　演：約翰史蒂文森 (John Stevenson)、馬克奧斯朋 (Mark Osborne)

演　　員：【配音】傑克布萊克 (Jack Black)、成龍、達斯汀霍夫曼 (Dustin Hoffman)、
安潔莉娜裘莉 (Angelina Jolie)、劉玉玲

發行公司：環球

荷頓奇遇記（*Horton Hears A Who*）

上映日期：2008-03-28

導　　演：吉米海沃德（Jimmy Hayward）、史蒂夫馬蒂諾（Steve Martino）

演　　員：【配音】金凱瑞（Jim Carrey）、史提夫卡爾（Steve Carell）、
　　　　　塞斯羅根（Seth Rogen）

發行公司：福斯

黃羊川

上映日期：2009-08-07

導　　演：劉嵩

發行公司：明日工作室

美味關係（*Julie & Julia*）

上映日期：2009-10-16

導　　演：諾拉伊芙隆（Nora Ephron）

演　　員：梅莉史翠普（Meryl Streep）、艾美亞當斯（Amy Adams）、
　　　　　史丹利圖奇（Stanley Tucci）

發行公司：博偉

東京奏鳴曲（*Tokyo Sonata*）

上映日期：2009-04-10

導　　演：黑澤清（Kiyoshi Kurosawa）

演　　員：香川照之（Teruyuki Kagawa）、小泉今日子（Kyoko Koizumi）、
　　　　　役所廣司（Koji Yakusho）

發行公司：佳映

明日的記憶（*Memories of Tomorrow*）

上映日期：2007-09-14

導　　演：堤幸彥（Yukihiko Tsutsumi）

演　　員：渡邊謙（Ken Watanabe）、樋口可楠子（Kanako Higuchi）、
坂口憲二（Kenji Sakaguchi）、吹石一惠（Kazue Fukiishi）、
水川朝美（Asami Mizukawa）、田邊誠一（Seiichi Tanabe）、
及川光博（Mitsuhiro Oikawa）、袴田吉彥（Yoshihiko Hakamada）、
香川照之（Teruyuki Kagawa）

發行公司：雷公電影

黑暗騎士（*The Dark Knight*）

上映日期：2008-07-17

導　　演：克里斯多夫諾蘭（Christopher Nolan）

演　　員：克里斯汀貝爾（Christian Bale）、希斯萊傑（Heath Ledger）、
蓋瑞歐德曼（Gary Oldman）

發行公司：華納

海角七號

上映日期：2008-08-22

導　　演：魏德聖

演　　員：范逸臣、中孝介（Kousuke Atari）、梁文音、民雄、林宗仁、小應、
田中千繪（Chie Tanaka）、林曉培、馬念先、張沁妍

發行公司：果子電影

囧男孩

上映日期：2008-09-05

導　　演：楊雅喆

演　　員：李冠毅、潘親御、梅芳、馬志翔、阮經天、徐啓文

發行公司：影一製作所

不能沒有你

上映日期：2009-08-14

導　　演：戴立忍

演　　員：陳文彬、趙祐萱、林志儒

發行公司：原子映象有限公司

音樂人生

上映日期：2010-03-12

導　　演：張經緯

演　　員：黃家正

發行公司：CNEX

謎樣的雙眼（*The Secret in Their Eyes*）

上映日期：2010-05-21

導　　演：璜荷西坎帕奈拉（Juan José Campanella）

演　　員：瑞卡多達倫（Ricardo Darin）、索蕾達維拉米爾（Soledad Villamil）、

　　　　　帕柏羅拉格（Pablo Rago）、哈維格帝諾（Javier Godino）

發行公司：傳影互動

心靈暗湧（*Troubled Water*）

上映日期：2009-12-04

導　　演：艾瑞克波貝（Erik Poppe）

演　　員：保羅史維瓦漢黑根（Pål Sverre Valheim Hagen）、崔娜蒂虹（Trine Dyrholm）、

　　　　　艾倫多莉彼得森（Ellen Dorrit Petersen）、楚德伊斯本西恩（Trond Espen Seim）

發行公司：雷公電影有限公司、崗華影視傳播有限公司

潛水鐘與蝴蝶（*Le Scaphandre et le Papillon*）

上映日期：2008-02-22

導　　演：朱利安旬納貝（Julian Schnabel）

演　　員：馬修亞瑪希（Mathieu Amalric）

發行公司：福斯／中環

險路勿近（*No Country for Old Men*）

上映日期：2008-02-22

導　　演：柯恩兄弟（Ethan Coen、Joel Coen）

演　　員：湯米李瓊斯（Tommy Lee Jones）、哈維爾巴登（Javier Bardem）、
　　　　　伍迪哈里遜（Woody Harrelson）、凱莉麥當勞（Kelly Macdonald）、
　　　　　喬許布洛林（Josh Brolin）

發行公司：UIP派拉蒙

波米叔叔的前世今生（*Uncle Boonmee Who Can Recall His Past Lives*）

上映日期：2010-11-26

導　　演：阿比查邦韋拉斯塔古（Apichatpong Weerasethakul）

演　　員：薩克達卡優布阿迪（Sakda Kaewbuadee）、Jenjira Pongpas、
　　　　　Thanapat Saisaymar

發行公司：瀚宇國際媒體有限公司

今生，緣未了（*Afterwards*）

上映日期：2010-07-16

導　　演：吉爾布都（Gilles Bourdos）

演　　員：羅曼杜里斯（Romain Duris）、依凡潔琳莉莉（Evangeline Lilly）、
　　　　　約翰馬可維奇（John Malkovich）

發行公司：CatchPlay（威望國際）

安娜，Chaotic Ana（*Chaotic Ana*）

上映日期：2008-05-23

導　　演：胡立歐麥登（Julio Medem）

演　　員：瑪努艾拉維絲（Manuela Velles）、夏綠蒂蘭普琳（Charlotte Rampling）、
　　　　　馬賽斯哈貝奇（Matthias Habich）、貝比（Bebe Rebolledo）

發行公司：聯影

第三朵玫瑰（*Youth Without Youth*）

上映日期：2009-09-18

導　　演：法蘭西斯柯波拉（Francis Ford Coppola）

演　　員：提姆羅斯（Tim Roth）、亞歷珊卓瑪莉亞拉拉（Alexandra Maria Lara）、
　　　　　布魯諾甘茲（Bruno Ganz）、安德瑞海尼克（Andre Hennicke）、
　　　　　馬賽尤瑞斯（Marcel Iures）

發行公司：聯影

不願面對的真相（*An Inconvenient Truth*）

上映日期：2006-10-13

導　　演：戴維斯古根漢（Davis Guggenheim）

演　　員：艾爾高爾（Al Gore）

發行公司：UIP派拉蒙

白色大地（*La Planète Blanche*）

上映日期：2007-01-05

導　　演：尚萊米爾（Jean Lemire）、泰耶西皮安塔尼達（Thierry Piantanida）

演　　員：尚路易艾帝安（Jean-Louis Etienne）

發行公司：前景娛樂

琉璃文學 20

電影不散場
MOVIE GOES ON...

著者	曾偉禎
出版者	法鼓文化事業股份有限公司
編輯總監	釋果賢
主編	陳重光
編輯	李金瑛
封面設計	化外設計有限公司
內頁美編	連紫吟、曹任華
地址	臺北市北投區公館路186號5樓
電話	(02)2893-4646
傳真	(02)2896-0731
網址	http://www.ddc.com.tw
E-mail	market@ddc.com.tw
讀者服務專線	(02)2896-1600
初版一刷	2011年9月
建議售價	新臺幣280元
郵撥帳號	50013371
戶名	財團法人法鼓山文教基金會—法鼓文化
北美經銷處	紐約東初禪寺
	Chan Meditation Center (New York, USA)
	Tel: (718)592-6593 Fax: (718)592-0717

法鼓文化

國家圖書館出版品預行編目資料

電影不散場 / 曾偉禎著. -- 初版. -- 臺北市:
法鼓文化, 2011.09
　面 ; 公分
　ISBN 978-957-598-562-2(平裝)

1. 電影片　2. 影評

987.8　　　　　　　　　　　　100013168